初學者ok／獻給大人的花藝設計手帖

美麗浮游花設計手帖

親手作65款不凋花 × 乾燥花植物標本 & 香氛蠟

介紹
65件
原創作品

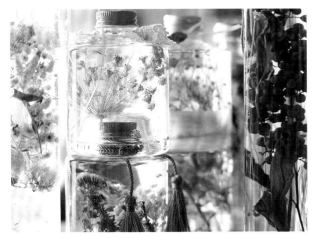

浮游花的特色就是這個透明感！透過專用礦物油的透鏡效果，突顯花材魅力與細節。

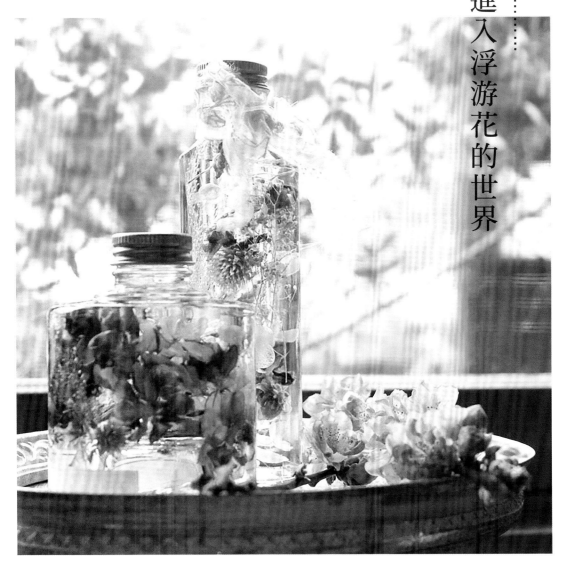

從冬季枯寂的單色調，進入繁花盛放的春季。令人盡享季節喜悅的枝垂櫻浮游花作品。

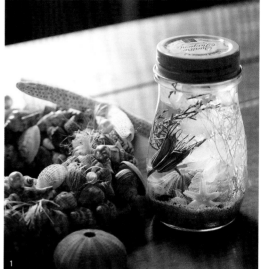

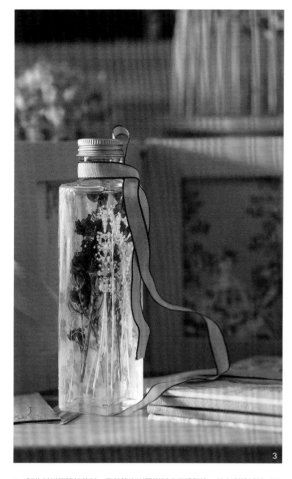

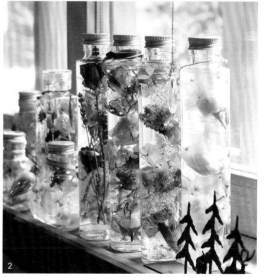

1・製作材料不限於花材，貝殼等海洋風媒材也很受歡迎。若有剩餘材料，不妨嘗試集結起來組合成花圈。2・專為母親節製作的數件作品。跳脫母親節只能送康乃馨的思維，獻上可長久觀賞的浮游花，給喜愛花朵的母親們。3・在瓶子上花點巧思，也是創作時的樂趣（請參照P.108）。利用餐巾紙拼貼（蝶古巴特）在四方瓶的兩個面，餐巾紙圖紋即成為裝飾背景。

堪稱花材代表的不凋花與乾燥花，在植物手作藝術世界中也相當活躍。（右）隨意地捆成一束的倒掛花束，樸素而美麗。（左）香氛蠟塊（請參照P.88）只要將蠟塊材料融化後再凝固即完成。

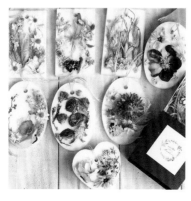

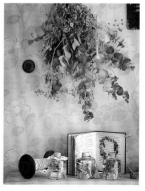

利用與浮游花相同的花材製作
多款植物手工藝作品！

浮游花＆
植物手作藝術的創作樂趣
～「本書的使用方法」～

本書所介紹的浮游花，
是將植物的花或葉、果實等
一個個別具特色之物作為主要材料。
但就像統一生產的工業品，
即使使用相同種類的花材，其風貌也不見得完全相同。

因此，縱然使用同款的花材、瓶子、礦物油，
也不會創作出一模一樣的作品。
何況還加入在山野採收乾燥的自製花材，
更加不可能會完全相同。

「不會統一化」──這點正是從浮游花創作入門時，
所感受到的來自植物手作藝術之趣味。

本書除了仔細講解基本作法，
還傳授了製作祕訣，
也會介紹作品所使用的素材。
可活用在花材的搭配組合上，
並激發出作品的製作靈感。

若各位能閱讀此書，並當成享受
浮游花與植物手工藝術創作樂趣的參考書，
就是最令人高興的事了！

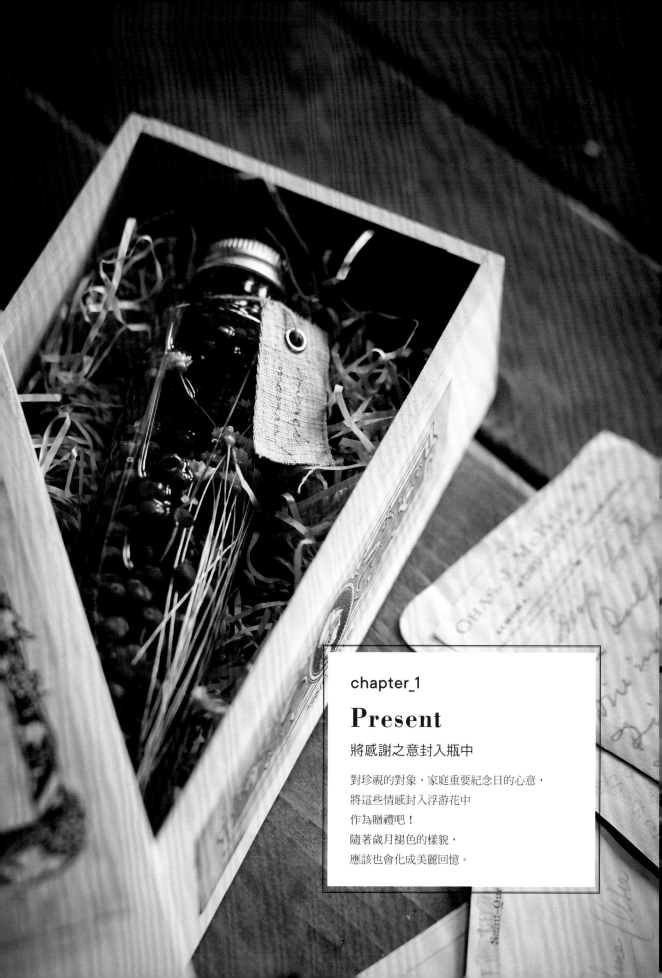

chapter_1

Present

將感謝之意封入瓶中

對珍視的對象、家庭重要紀念日的心意，
將這些情感封入浮游花中
作為贈禮吧！
隨著歲月褪色的樣貌，
應該也會化成美麗回憶。

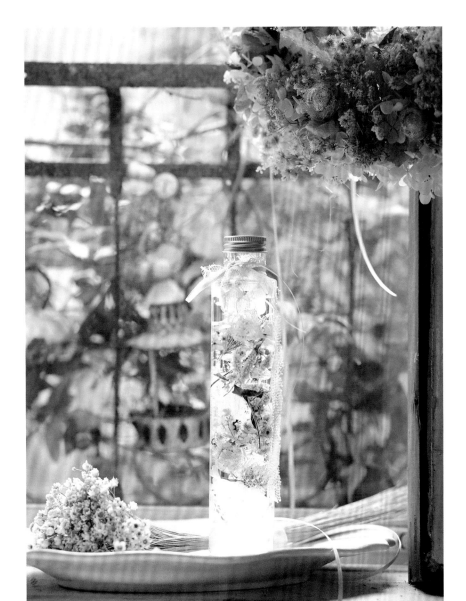

Present

01

將此生無與倫比的感動裝入瓶中……

「今日是好日」
獻上由衷的祝福

將捧花的花朵
作成浮游花。
隨著歲月褪色的花朵，
意謂著幸福婚姻生活
將永恆延續。

HERBARIUM MATERIAL

PICK UP

大矢車菊

顏色非純白，而是接近象牙白，
因此廣受歡迎。由於散發著一種
莫名的質樸氣息，用於古董風格
作品時，具有極佳的映襯效果。

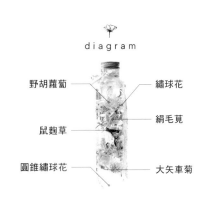

diagram

野胡蘿蔔——　　　——繡球花

鼠麴草——　　　——絹毛莨

圓錐繡球花——　　　——大矢車菊

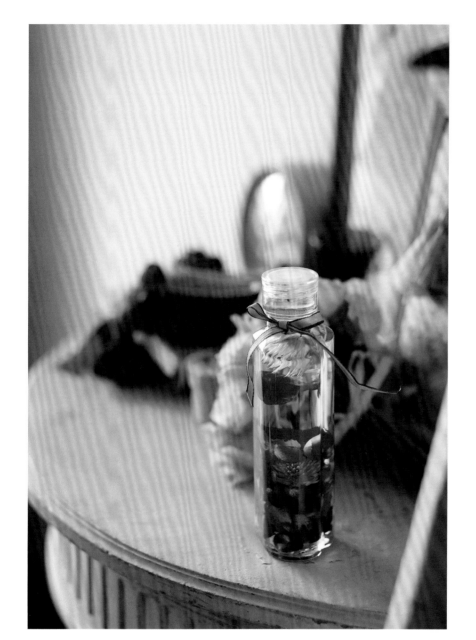

附上巧克力獻給重要的對象——

在甜蜜的情人節
送上玫瑰浮游花

除了讓素材的原有形態
生動起來,刻意拆解使用
也是一種製作技巧。
搖曳的花瓣
有著難以言喻的浪漫感!

HERBARIUM MATERIAL

PICK UP

玫瑰花瓣

玫瑰為百花之王。即使拆解成一
片片的花瓣也能立刻辨認出來,
擁有令人難以忽視的存在感。在
礦物油中輕柔漂浮的姿態,展現
了屬於女性的甜美感覺。

diagram

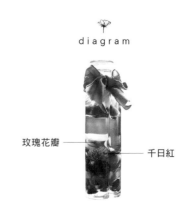

玫瑰花瓣 ———

——— 千日紅

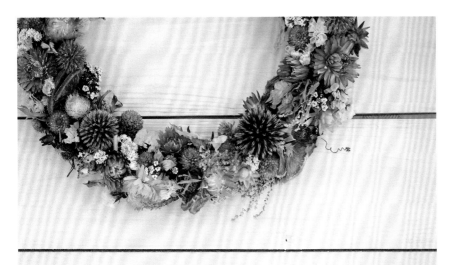

Present

03

每年都送康乃馨未免太一成不變！

蘊含著感謝之情
獻給喜愛花朵的母親

母親節＝康乃馨。
但對愛花的媽媽來說，
送上與眾不同的花也很不錯。
除了浮游花作品之外，
不妨再搭配成套的花圈與香氛蠟燭。

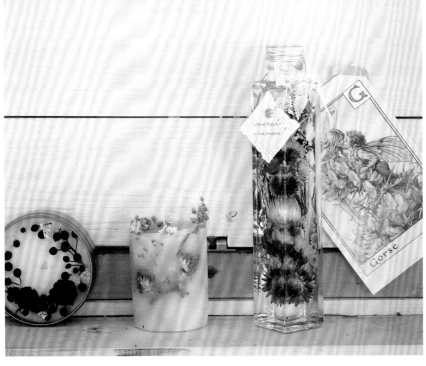

HERBARIUM MATERIAL

PICK UP

旱雪蓮

浮游花的基本必備花種，有很多
顏色可供選擇。花材尺寸直徑3
至4cm，不過因為花瓣質地柔
軟，只要收合花瓣並從瓶口裝入
後，花瓣即會在瓶中展開。

diagram

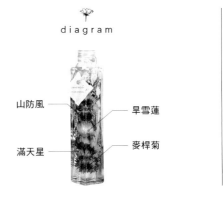

山防風

滿天星

旱雪蓮

麥桿菊

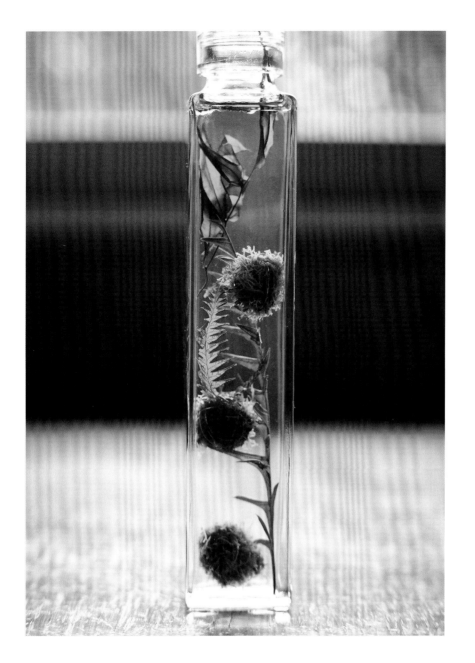

讓人誤以為是毬藻，充滿話題的外型！

以清爽的綠色植物
作為父親節贈禮

捲成球形的馴鹿苔
很引人注目。
作品設計風格簡約，
很適合擺放在書房。

HERBARIUM MATERIAL

PICK UP

馴鹿苔

製成不凋花的苔蘚，有綠、白等
豐富的顏色可供選擇（請參照
P.35），雖然常用來鋪設於瓶
底，但像這件作品將苔蘚捲成球
形，也是非常有趣的創意！

diagram

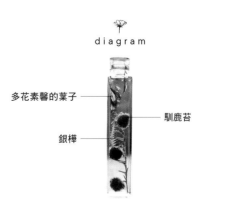

多花素馨的葉子

馴鹿苔

銀樺

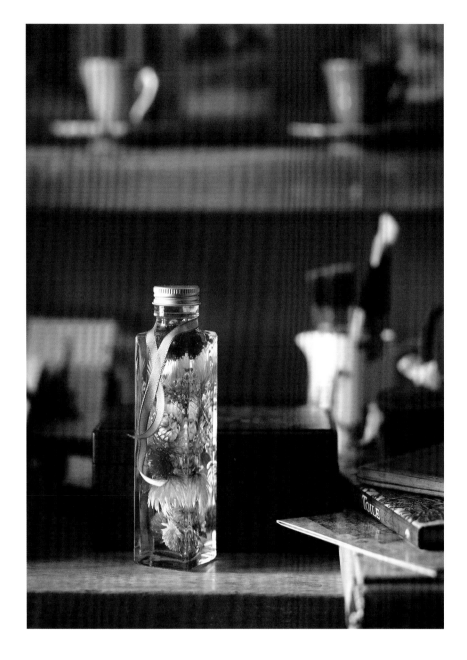

New baby girl!! Welcome to the world!!

誕生紀念禮

可愛初生女寶寶的

可愛的 b a b y p i n k
加上深紅色千日紅。
向誕生了新生女寶寶的家庭，
送上華麗的祝福。

HERBARIUM MATERIAL

PICK UP

千日紅

千日紅，自古以來就有的花朵品
種。是植物手作藝術裡，相當容
易應用的花材。用在浮游花創作
時，可順暢塞入一般的瓶口（直
徑2cm左右），適合初學者。

diagram

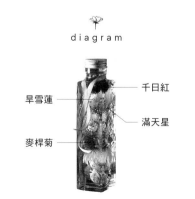

千日紅

旱雪蓮

滿天星

麥桿菊

活潑好動的小男孩現在正乖巧入眠⋯⋯⋯

可放置於男寶寶床邊的元氣色彩作品

選擇適合寶寶的可愛花材。
將花材貼於塑膠薄板上，
營造出彷彿飄浮在半空中的感覺。

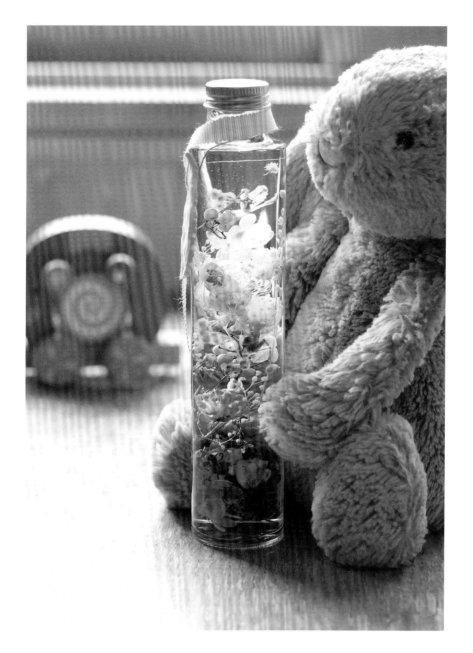

HERBARIUM MATERIAL

PICK UP

迎春花

又稱為黃梅或冬季茉莉。討喜可愛的花姿，與香豌豆花相似。由於一般市面上沒有販售迎春花的乾燥花材，所以是以乾燥劑自製的乾燥迎春花製作而成。

diagram

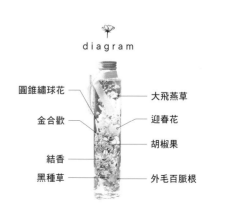

圓錐繡球花　　　　　　大飛燕草

金合歡　　　　　　　　迎春花

　　　　　　　　　　　胡椒果

結香

黑種草　　　　　　　　外毛百脈根

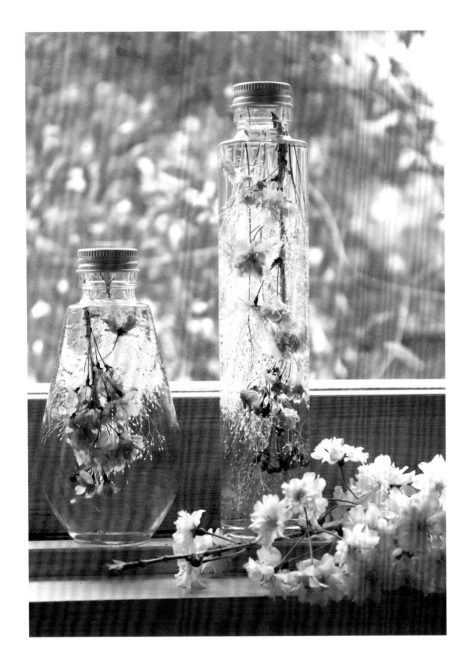

萬物枯寂的冬季在瞬間染上色彩！

櫻花色浮游花
獻給春天出生的你

說起春天代表色，
應該就是淡淡粉紅的櫻花色吧！
柔和的八重瓣枝垂櫻，
保證令人看得入迷。

HERBARIUM MATERIAL

PICK UP

枝垂櫻

由於花瓣細緻，所以最好與乾燥
劑一起放入密封容器中乾燥。花
色不會褪色，乾燥後的成品非常
美麗。枝垂櫻花蕾同樣別有風
情，亦是相當推薦的素材。

diagram

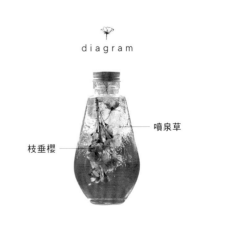

噴泉草

枝垂櫻

夏天的印象色是藍色？還是粉紅色？

朝陽之海浮游花
贈與夏天出生的你

想要表現被朝陽渲染的海景色彩，因此選用粉紅色。若改以藍色帶出清爽感，則像是海潮微風的氣息，很適合男性。

HERBARIUM MATERIAL

PICK UP

海膽

資材店中的海膽素材大多是寬4至5cm的尺寸，請選擇小尺寸，並且準備能夠輕鬆放入的寬口果醬瓶。

diagram

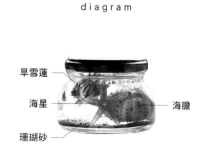

旱雪蓮
海星
珊瑚砂
海膽

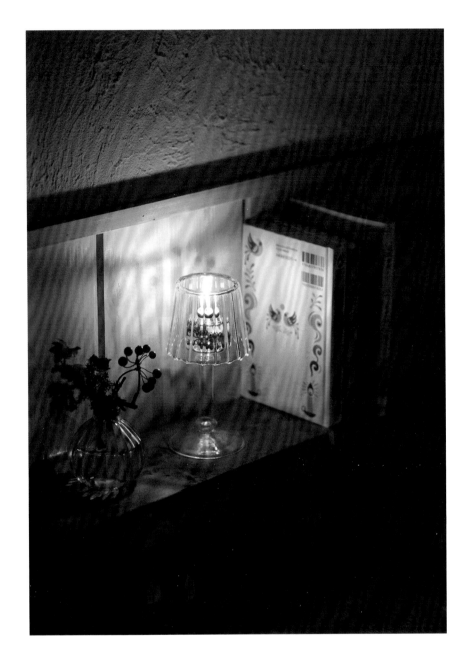

Present

09

秋日長夜的良伴

獻給秋天出生的你

微光浮游花

點亮之後，頓時化為夢幻場景……

製作出浮游花作品。

以直徑5cm的小巧油罐

HERBARIUM MATERIAL

PICK UP

野玫瑰果實

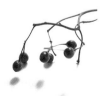

如果想自製漂亮的乾燥果實，可以插在花瓶裡並放入約1cm高的水。待水分慢慢減少，自然乾燥。這樣可使果實表面不會變皺，也能保持顏色漂亮不褪。

diagram

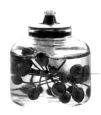

野玫瑰果實

說起冬季就想到白色！簡單就充滿華麗感

雪景浮游花
獻給冬天出生的你

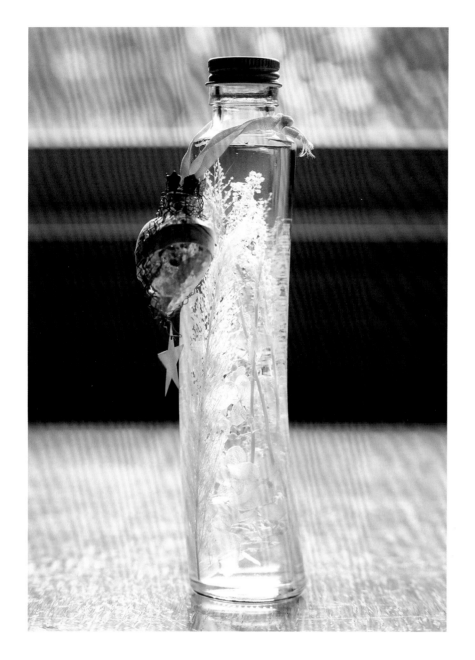

白色代表清廉純樸，
也是高貴的顏色。
這是一份封入尊敬之情，
獻給冬季出生者的生日禮物。

PICK UP

咪咪草

附有比滿天星更細密的小花，因此固定花材的效果佳。由於咪咪草感覺柔和，即使大量放入瓶中也仍然保有通透感。

diagram

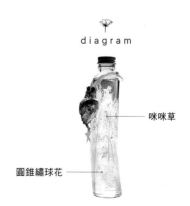

咪咪草

圓錐繡球花

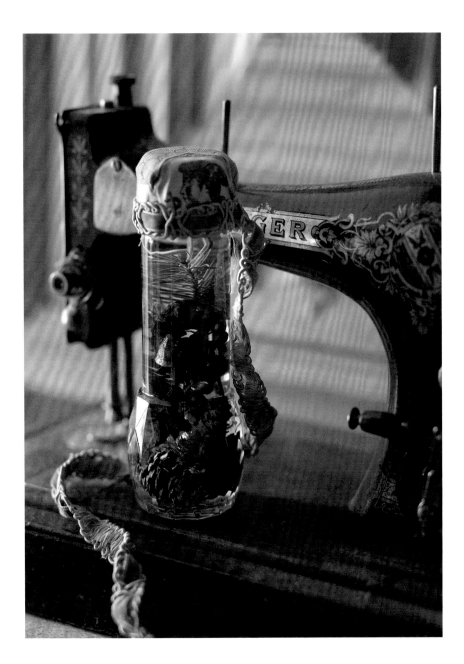

Present

10

真心誠意的
聖誕交換禮物

將聖誕色彩融入日常生活

在紅・白・綠
聖誕色彩中，
加入代表成熟的金色，
以這樣的設計
創造出時尚裝飾風格。

HERBARIUM MATERIAL

PICK UP

八角

八角是中華料理中廣為人知的辛
香料，卻奇妙地與西方的聖誕節
場景十分搭配。購買一般料理用
的八角也OK。

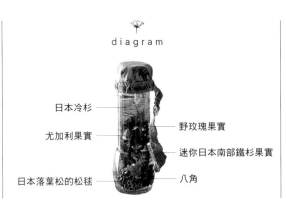

diagram

日本冷杉

尤加利果實

野玫瑰果實

迷你日本南部鐵杉果實

日本落葉松的松毬

八角

chapter_2

Season

以四季美景與節慶活動為題

四季盛開的花朵各有不同，
因此衍生出以各個季節為意象的場景。
創作這些應景作品並放置於玄關，
對於來訪的客人，應該是最無與倫比的體驗。

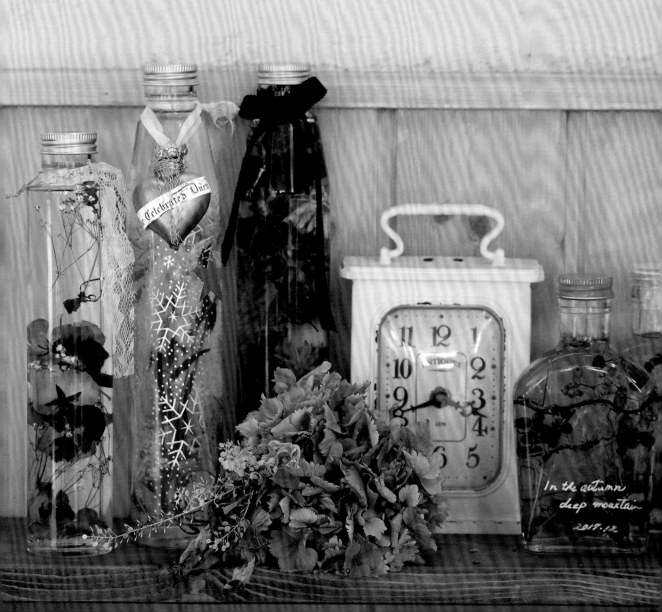

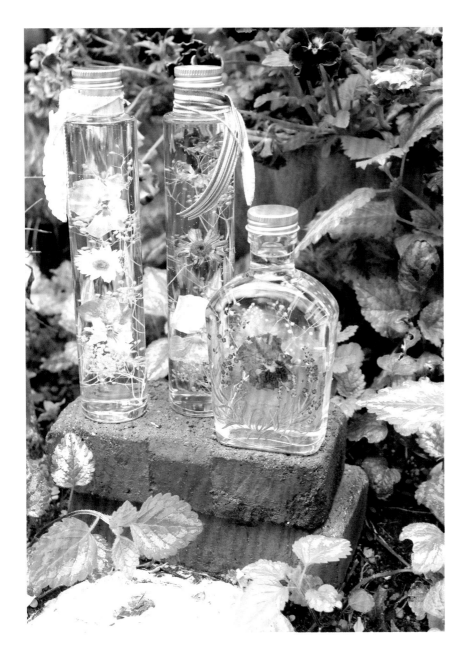

利用塑膠板或貼紙作出簡單變化

將早春的三色堇
作出簡約設計感

在此分享私藏的技法，就是使用塑膠板（請參考P.30）再於瓶身表面加上貼紙，可愛指數UP！

HERBARIUM MATERIAL

PICK UP

三色堇

三色堇的花色很多，可以自行選擇喜愛的顏色。如果想在自家製成乾燥花，最好是與乾燥劑一起放入密封容器中，等待數日使其自然乾燥。

diagram

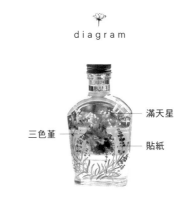

滿天星

三色堇

貼紙

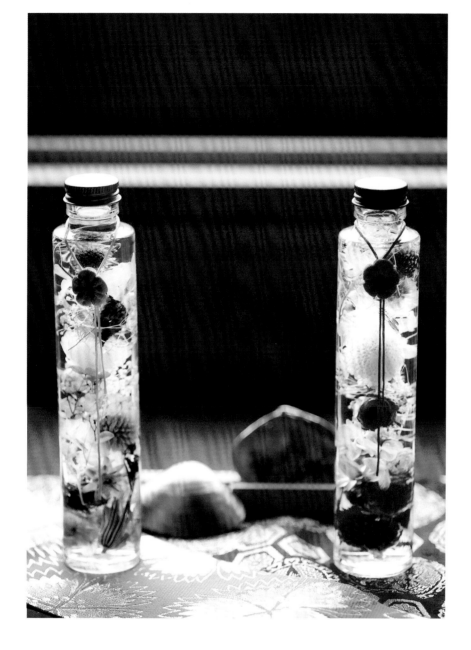

以面無表情的雛人偶為設計意象

親子一起動手作
桃花節的男雛・女雛人偶

以裝飾的成對玻璃瓶，
取代傳統穿著華麗十二單的女雛人偶與
衣冠楚楚的英勇男雛人偶。
只要由下而上的放入花材即可完成作品，
可以親子一起動手享受製作樂趣。

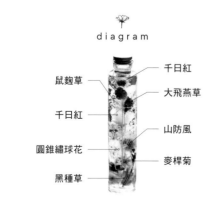

diagram

鼠麴草

千日紅

圓錐繡球花

黑種草

千日紅

大飛燕草

山防風

麥桿菊

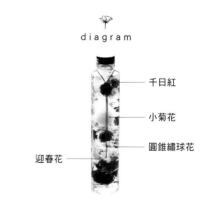

diagram

千日紅

小菊花

圓錐繡球花

迎春花

滿滿的清澈湛藍的世界！

以夏季天空＆海洋的顏色
統一瓶中世界

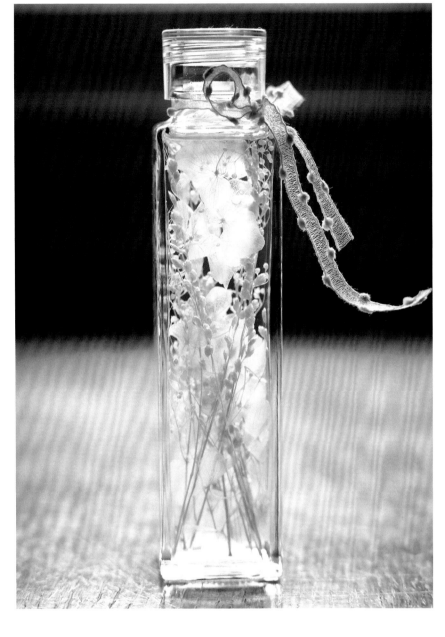

將淡藍色素材
裝進瓶中的浮游花。
顏色通透得能看穿瓶子另一面，
即使不留間隙地塞滿花材，
仍舊能夠保持充分的透明感。

HERBARIUM MATERIAL

PICK UP

銀鱗茅

又稱銀鱗草。屬於外來物種的植
物。生長於世界各處的濕地與牧
草地。三角卵形的小花穗，感覺
非常可愛。由於搖晃時會發出聲
音，因此在日本又被稱為鈴萱。

diagram

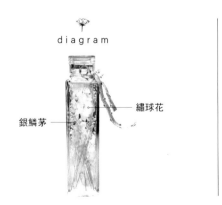

繡球花

銀鱗茅

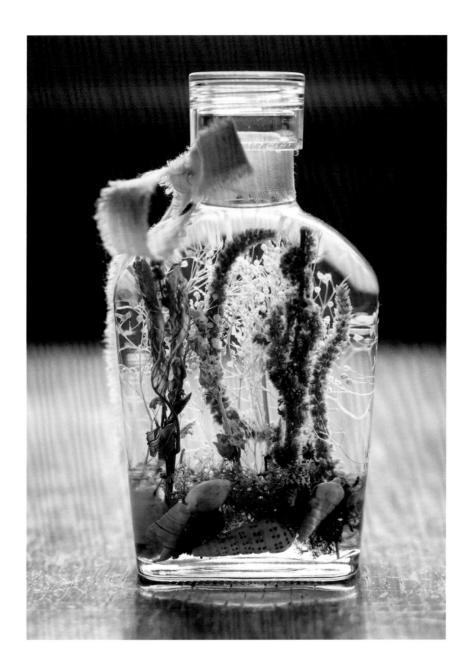

奇幻童話中的蔚藍海底

宛如童話故事中的
海中風景

搖曳的湛藍色海草與
多不勝數的小貝殼！
可以藉由浮游花創造出
不屬於現實世界，
只在童話故事中出現的海洋。

PICK UP

尾穗莧

垂墜的穗狀花序，感覺獨特，奇
異的外型具有主角般的存在感。
原色為胭脂紅色，市售多經過染
色加工。由於比較容易浮起，可
以紮實固定在苔蘚素材上。

diagram

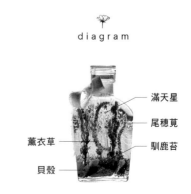

滿天星
尾穗莧
薰衣草
馴鹿苔
貝殼

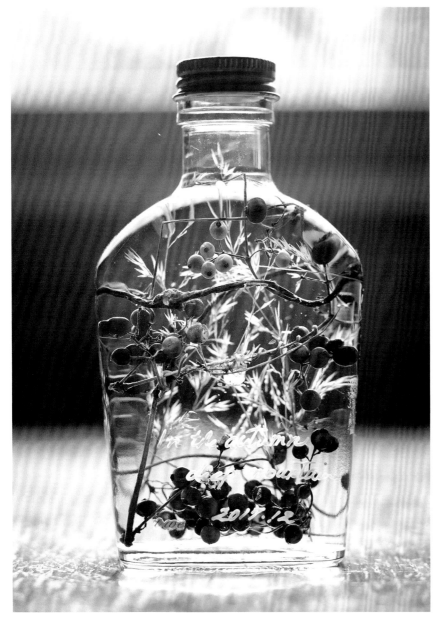

乾爽秋風製造而成的天然乾燥花材

佇立於秋季野原中的

枯萎棕色

構成物件全來自於
山野間採集的野草植物。
浮游花的優點正是
只需將素材隨性自然地放入瓶中,
便能完成如此美麗的作品。

diagram

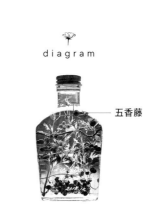

五香藤

HERBARIUM MATERIAL

PICK UP

五香藤

深橘色果實在經年累月之後會變
成麥芽色。令人意外的是由於藤
蔓會固定在瓶子邊緣,所以花材
不會浮起,而且可以作出造型。
將長條的藤蔓作成花圈,組合成
一件作品也是不錯的創意。

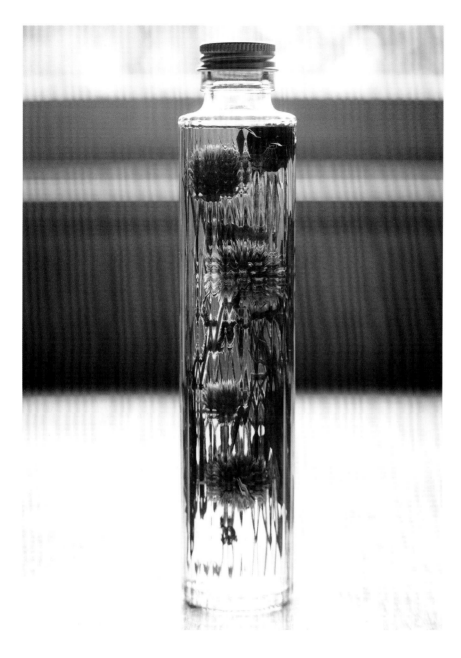

令人想起紅葉的漸層色彩

波形瓶身中
搖曳生姿的秋色花朵

這件作品的結構非常簡單！
將深粉紅與紫色素材作出
高低層次後，放入波形瓶中，
即完成這樣不可思議的浮游光景。

HERBARIUM MATERIAL

PICK UP

東方虞美人

將不凋花當作葉片使用。鋸齒狀
葉形具有固定花材的效果。因為
花材有紅色等不同色彩，所以能
夠營造出視覺重點。

diagram

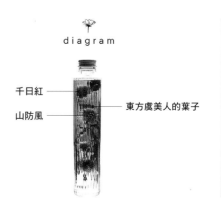

千日紅

山防風

東方虞美人的葉子

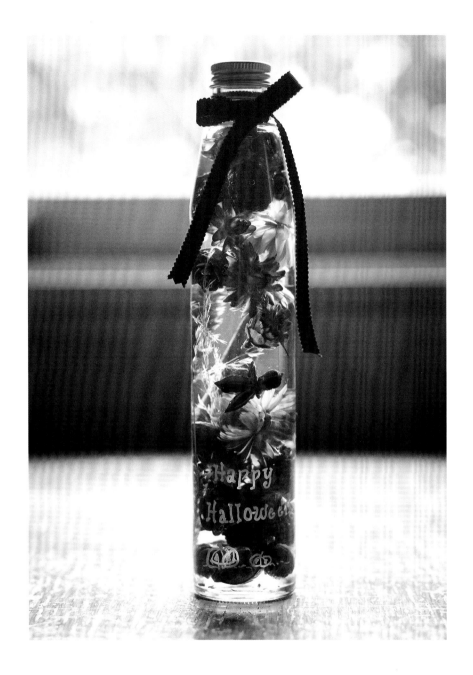

黃・橘・黑為主題色彩

使用晚秋素材玩出
快樂萬聖節

作法重點是將容易浮起的
樹木果實鋪於下方，
以固定花材。
交錯地將素材裝進瓶中，
即可完成結構均衡的作品。

HERBARIUM MATERIAL

PICK UP

肉桂

也稱為「桂枝」。外形宛如小型
木材，是其他植物難以取代的品
項。是想感受自然氛圍或形塑秋
季景色時的最佳素材。

diagram

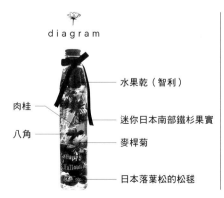

水果乾（智利）

肉桂

八角

迷你日本南部鐵杉果實

麥桿菊

日本落葉松的松毬

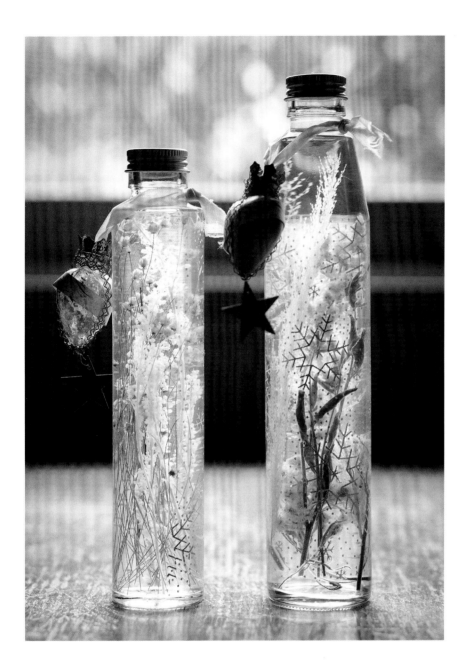

加上蟬翼紗來表現雪景──

雪花漫舞的
白色聖誕節

展現夢幻氛圍的重點在於瓶子內側
放入帶有雪結晶圖案的蟬翼紗。
左邊作品中的小星花
則像是「雪花」。

PICK UP

鼠麴草

在日本稱為母子草。雖然屬於能
順暢放進小瓶口瓶子的小巧花
型,但浸在浮游花礦物油中卻顯
得比實物大。輕柔可愛的姿態也
常用於婚禮場合。

diagram

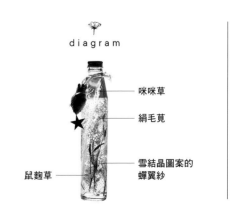

咪咪草

絹毛莧

雪結晶圖案的
蟬翼紗

鼠麴草

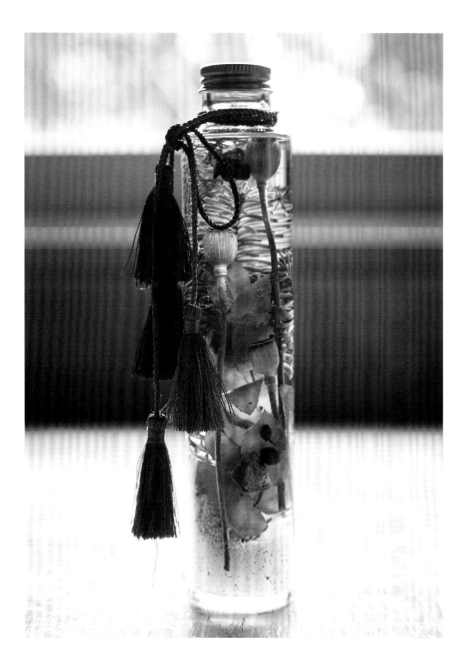

Season

09

充滿生命力的綠色聖誕節

萬物枯寂的冬季需要引入綠色氣息！

提到聖誕節
就想到作為主角的日本冷杉。
日本冷杉加上尤加利，
完成綠意盎然的裝飾場景。
以苔蘚為白雪的創意也相當吸引目光。

HERBARIUM MATERIAL

PICK UP

日本冷杉樹枝

樹枝較為粗大，只剪下需要的部分來使用即可。因為礦物油的作用，使得綠葉顯得更加生動！除了當作聖誕節應景裝飾，想營造森林氣氛時也非常適合。

diagram

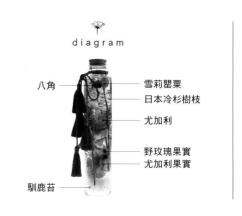

八角 ———— 雪莉罌粟
———— 日本冷杉樹枝

尤加利

野玫瑰果實
尤加利果實

馴鹿苔

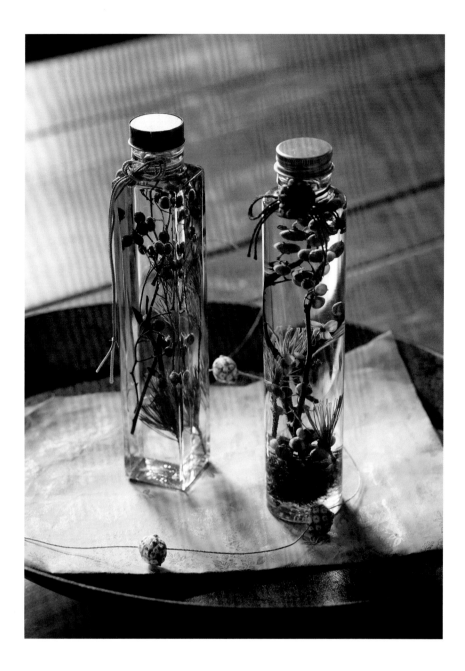

以正月應景的花材來布置創作

新年祝福盡付言中

透明感滿溢的松葉擺飾

加入松葉之後，
作品立刻變得非常和風。
透過布置，
使樹木原有的樣貌與枝椏生動起來，
宛如插花作品般優雅地佇立於瓶中。

HERBARIUM MATERIAL

PICK UP

松葉

即使是花市也找不到乾燥的松葉
素材，所以必須自己動手作。只
要使其自然乾燥即可簡單完成。
除了正月時節，想營造和風氣氛
時亦相當適宜。

diagram

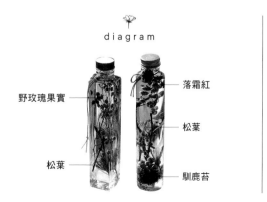

落霜紅

野玫瑰果實

松葉

松葉

馴鹿苔

利用塑膠板製作
固定式浮游花

於瓶中漂浮的素材、非調整部分的花材老是移位⋯⋯⋯如果無法按照自己的想法完成，
不妨嘗試利用塑膠板來改善吧！

〔 工具 〕

- 0.2mm厚度的透明塑膠板。
 先配合瓶子寬度×高度裁剪好備用。
- 黏貼花材的工藝用接著劑
- 黏貼花材用的牙籤
- 修剪花材的剪刀
- 黏貼花材用的鑷子

決定好花材位置之後，
設計就簡單多了！

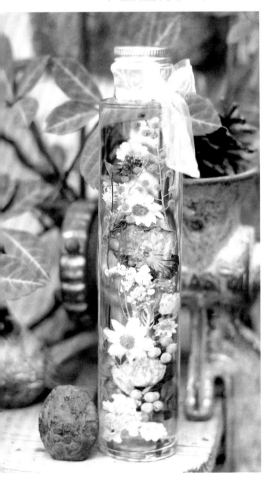

STEP 1 配置花材

 ◀

同時準備乾燥花與不凋花。將花材放在事先配合瓶子寬度×高度裁剪好的塑膠板上，著手配置設計。

STEP 2 將花材黏貼於塑膠板上

 ◀

暫時移除配置於塑膠板上的全部花材。接著在被安排於最下方的花材背面薄塗一層工藝用接著劑，再由下往上依序貼附於塑膠板上。黏貼時需注意不要讓花莖切口外露。

STEP 3 裝入瓶中

 ◀

待接著劑徹底乾透，將塑膠板略為彎曲像是包覆花材般，從瓶口輕輕地插入瓶中。完全放進瓶中之後，再緩緩地倒滿專用礦物油後即完成。

除了塑膠板之外，將大型花朵以包覆方式放入瓶中，也有助於作品場景的呈現。不妨將這些技法當作浮游花創作的強力支援，好好地活用吧！

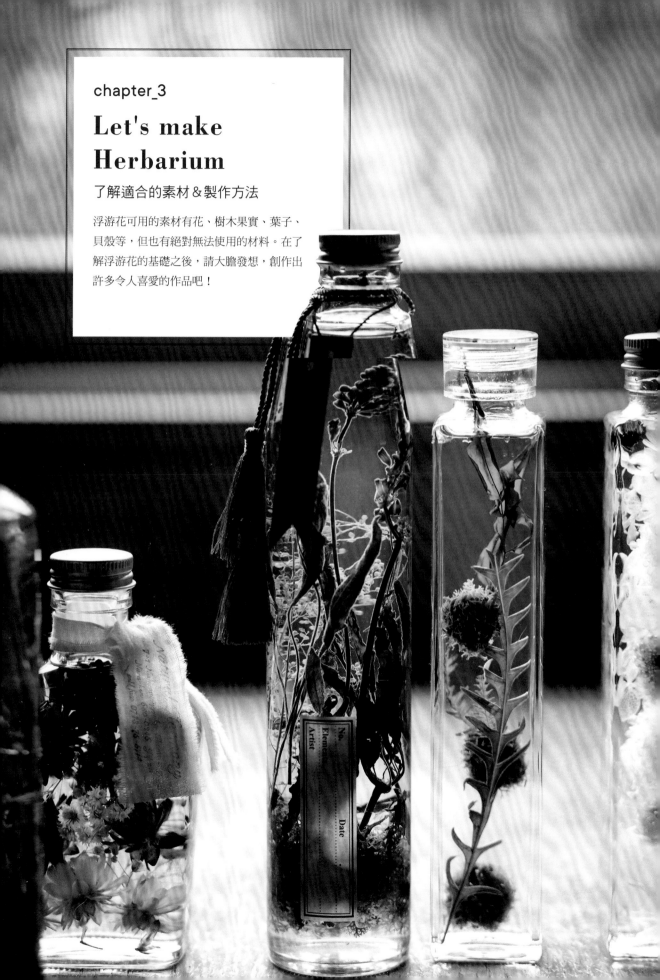

chapter_3

Let's make
Herbarium

了解適合的素材＆製作方法

浮游花可用的素材有花、樹木果實、葉子、
貝殼等，但也有絕對無法使用的材料。在了
解浮游花的基礎之後，請大膽發想，創作出
許多令人喜愛的作品吧！

基本的
素材＆工具

1・滿天星／2・迷你玫瑰／3・胡椒果／4・圓錐繡球花／5・千日紅

作為浮游花之用的素材

嚴禁水氣！

在礦物油中描繪出一幅美麗景色的素材，不僅只有可愛的花朵與葉子，水果或樹木果實、苔蘚，連海洋裡的動植物也能作為創作素材！

不凋花又稱為永生花

如同鮮花樣貌＆繽紛的色彩

使創作過程充滿樂趣

設計創作浮游花作品時常用的不凋花（Preserved Flower），英文名字意味著「保存的花朵」。不凋花是由柏林大學與布魯塞爾大學共同研究開發，先將新鮮花朵脫水處理，之後浸入染料中，再使其乾燥而成。來自世界最頂尖的智慧，是這種加工花之所以能夠長期保存的原因。

理所當然地，也很適合用來作為浮游花素材。不過使用的染料（將色彩塗附於素材表面的著色劑）一旦浸漬在礦物油中，會發生褪色的情況，因此必須特別注意。※詳情請見P.99。

簡單輕鬆地玩手作
留住古董氣息
都是浮游花大受歡迎的祕密

乾燥花的歷史久遠，不僅出現在希臘神話中，也曾在古埃及法老王陵墓裡發現，是浮游花創作不可或缺的素材。

與鮮花相比，雖然脫水過後的樣貌確實給人乾枯印象，但這也正是乾燥花最大的魅力。一旦用於浮游花創作，由於礦物油的緣故，會使乾燥花看起來比較膨潤，同時帶有古董氣息的色澤也因此生動起來，而且更添美麗。

而與切花正好相反，乾燥花只要倒掛在通風的地方便可輕鬆製作完成，這亦是令人大讚的優點（請參照P.90）。將花束作成乾燥花，應用在浮游花、香氛蠟塊、香氛蠟燭等，豐富擴展手作藝術的世界。不僅可利用花店販售的花材，野花與雜草也能成為討喜的花材。

浮游花不使用「鮮花」
不凋花、乾燥花……
其獨特的存在感讓創作充滿樂趣

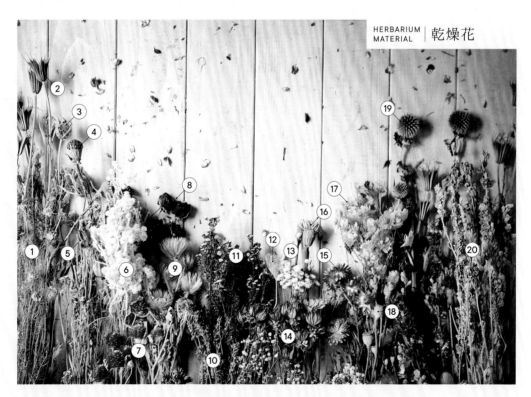

HERBARIUM MATERIAL｜乾燥花

1.黑種草／2.小百合／3.大紫薊／4.艾芬豪銀樺／5.黑種草果／6.鼠麴草／7.千日紅／8.迷你玫瑰／9.旱雪蓮／10.薰衣草／11.小木棉／12.野胡蘿蔔／13.小星花／14.白芨／15.麥稈菊／16.萬壽菊／17.鱗托菊／18.雪莉罌粟／19.山防風／20.大飛燕草

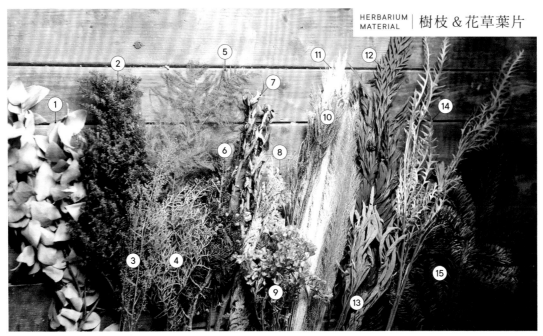

HERBARIUM MATERIAL | 樹枝＆花草葉片

1.尤加利／2.日本花柏／3.噴泉草／4.藍冰柏／5.蘆筍草／6.山柏／7.山防風葉子／8.檜木葉／9.黃河／10.小綠果／11.咪咪草／12.東方虞美人葉子／13.鼠尾草／14.銀樺／15. 日本冷杉樹枝

對於漂浮位移的花材
具有固定的作用

樹枝或花草的葉子，可以將瓶中漂浮的輕盈花材以交纏方式固定在想要的位置上，堪稱是絕佳配角。

在此也非常推薦以樹枝或葉子作為主角的浮游花創作。這些素材能創造出一件奇幻且充滿野趣的作品。

樹木果實與辛香料植物，皆為重要的配角素材。尤其是想營造秋季氣氛時，這些素材更加不可或缺。

雖然果實大部分以棕色系為主，例如：橡實與胡桃等，但也有像山歸來與野玫瑰果實等的鮮紅、鮮黃色系，或日本橿木果實的黑色系，最適合當作反差色。如果使用宛如花瓣般的雪松毬果（喜馬拉雅雪松的果實）、星形的八角等個性素材，完成的作品則會非常可愛。

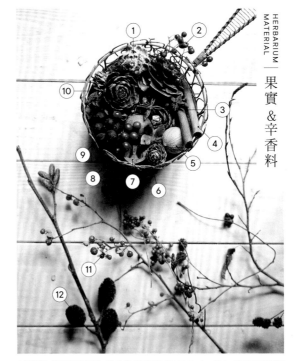

HERBARIUM MATERIAL | 果實 ＆辛香料

1.黑玫瑰／2.野玫瑰果實／3.八角／4.肉桂／5. Mutanba Nuts／6.山毛櫸果實／7.胡桃／8.山歸來／9.厚葉石斑木果實／10.木玫瑰／11.蔓梅擬／日本橿木果實

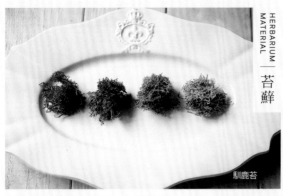

HERBARIUM MATERIAL | 苔蘚

馴鹿苔

從P.46起所介紹的「基本作法3」中，將苔蘚放於小巧瓶中，當作大地意象，是一項被廣泛使用的素材。除了基本的綠色，還有很多具有個性的色彩。作成球狀使用，則可創造出有趣的作品（請參照P.11）。

苔蘚、貝殼、水果乾…………
花草與樹木之外
引人注目的自然素材

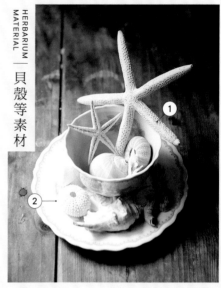

HERBARIUM MATERIAL | 貝殼等素材

1.海星／2.海膽

貝殼與水果乾
可搭配寬口果醬瓶
苔蘚選用細口瓶也OK

最後要介紹的素材既不是花或樹，也不是樹木果實，而且全部都能在花材店購得。

若想自製水果乾，像是蘋果等容易氧化的水果必須先過鹽水，接著再進100℃預熱的烤箱烘烤約2至2.5小時即完成。

最近以緞帶為素材的浮游花也博得不少人氣。

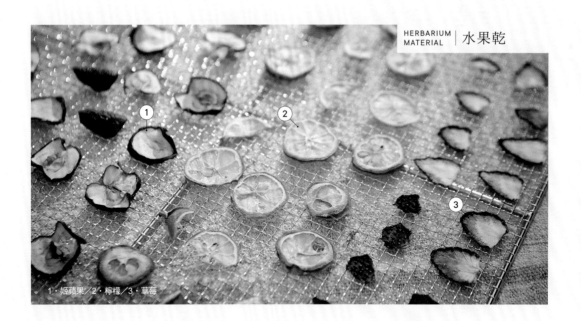

HERBARIUM MATERIAL | 水果乾

1・姬蘋果／2・檸檬／3・草莓

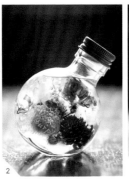

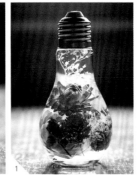

基本的
素材&工具

2

瓶子會決定浮游花作品的世界觀

3

1.燈泡形狀的瓶子具有可愛的豐潤形狀，可以同時排列布置好幾個，效果很好。2.這款瓶子就像貓咪坐下的模樣，所以稱為貓瓶！3.波形加工的玻璃瓶裝入花朵後，反射出的影像就像海市蜃樓。4.直徑僅2cm的圓球瓶中，野玫瑰果實放大的效果就像一顆蘋果般。5.底部是愛心的瓶子！很適合作為情人節的禮物喔！

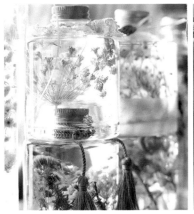

HERBARIUM BOTTLE

底部有內凹設計，可以疊在一起的瓶子。在凹處放入LED燈，亮燈的效果很美喔！

超有型的圓滾瓶身、如墜飾般的精緻小瓶、將瓶子堆疊成塔……與素材搭配組合來塑造設計意象。

推薦給初學者易於創作的縱長形圓柱瓶

浮游花是在瓶子裡裝入礦物油與花材製作而成的手作藝術。因此，瓶子的尺寸是決定作品意象的一大因素，所以不容小覷。

初學者一開始最好選擇標準的縱長形瓶子。由於寬度窄，花材不易漂浮位移，比較容易製作。且不用修剪花莖，只需將保持原貌的花材放進瓶中並使其看起來生動，如此就已經非常有模有樣了。同時還可以反其道而行，只放入花托以上的花朵部分堆疊成型，完成的效果也很漂亮。

熟悉之後，便能就瓶子與花材的特色進行思考搭配，創造出自己的浮游花作品。

除了全新的玻璃瓶
舊瓶在清洗且乾燥後
也能作為容器

令人樂在其中的浮游花，其原型是作為研究資料的「植物標本」。基於這點，必須符合「密封容器」及「能清楚看到內容物」兩個要件，因此玻璃瓶是最適合的容器。

如下圖所示，玻璃瓶有各式各樣的造型。除了前一頁裡選用的縱長形之外，方便配置素材的寬口形果醬瓶也非常適合初學者，而且還可用來搭配尺寸較大的樹木果實或貝殼等這類無法放入一般口徑的瓶子的素材。

時尚的威士忌隨身瓶則適合進階者。使用鑷子將花材放入這種瓶子裡時，需要一點小訣竅（請參照P. 47）。

選用瓶身表面帶有花紋或經過波形加工的瓶子，要注意素材於瓶內時的呈現方式。即使創造出細緻的構圖，其結構也會因為瓶身花紋而有歪斜的情況。建議構圖還是簡潔易懂比較好。

浮游花的包裝要密封
要挑選瓶蓋能充分拴緊
萬一傾倒也不會溢出的容器

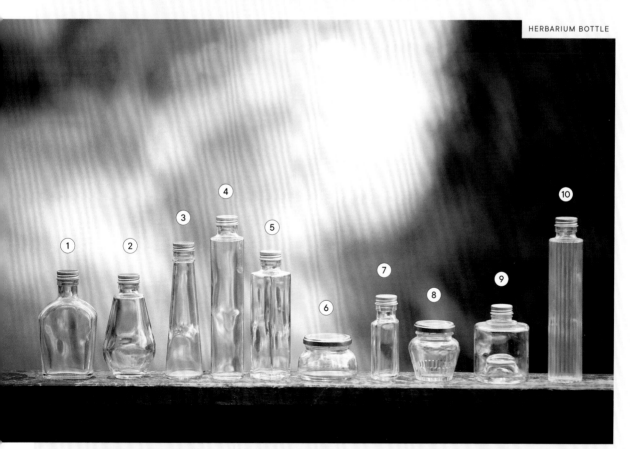

HERBARIUM BOTTLE

1.威士忌隨身瓶／2.燈泡形／3.圓錐形／4.圓柱形／5.四方柱形／6.寬口果醬瓶／7.心形／8.果醬瓶（有花紋）／9.可堆疊柱形瓶／10.圓柱形（波形加工）

基本的
素材＆工具

3

浮游花礦物油＆
必須準備的工具

HERBARIUM OIL

建議以單邊尖嘴量杯等器具，來盛裝浮游花礦物油。從瓶口緩緩地將礦物油倒進瓶中，同時小心不要讓瓶內的花材移動。

浮游花礦物油是一項需要先了解其特性之後再進行挑選的材料。因為細部作業多，所以選擇便於使用的工具是創造作品的首要重點。

了解礦物油的特性安全地享受浮游花創作之趣

浮游花作品所使用的礦物油主要為「矽膠油」與「石蠟油」。※詳細特徵請參考「充分了解浮游花礦物油」（P.99）。在此僅介紹礦物油的基本資訊。

「矽膠油」與「石蠟油」兩種礦物油平常都是無色透明、無臭的液體，而且根據黏度不同，兩者閃燃點皆在200℃以上，所以無自燃的危險。

所謂閃燃點指的是，可燃性物質所揮發的氣體接近火源時點燃的最低溫度。橄欖油的閃燃點為220℃，煤油42℃。

因此，若是作品放置於靠近火源處，製作時便要考量這一點。事後清理也嚴禁排放至下水道。只要充分了解相關知識，「使用礦物油的手工創作」就是一項很有樂趣的活動。

⑪

自己配置出一套
得心應手的工具組
也是手作的絕妙趣味！

浮游花創作工具有助於在進行「修剪素材」、「放入瓶中・配置」、「倒入礦物油」、「清除髒污與素材殘屑」等各個步驟時能夠得心應手。

「修剪素材」的是剪刀。建議同時準備花草用與修剪粗枝用的園藝剪，會是時常派上用場的重要工具。

在「放入瓶中・配置」這個步驟中，需要的是鑷子。「尖嘴鑷子」一定要挑選長度能直達瓶底的尺寸。「彎角頭鑷子」則適合用來調整帶有角度或圓形等細部。若想讓瓶中的素材移動，只要使用料理長筷即可。

「倒入礦物油」的步驟中，單邊尖嘴量杯兼具計算油量、緩慢倒油兩種功能。滴管則用於小容器的倒油作業。

在「清除髒污與素材殘屑」的步驟裡，彎摺的攪拌匙相當好用。廚房紙巾用於擦拭油污，也可以購買專用布。

1.園藝剪刀 大・小／2.彎角頭鑷子 大・小／3.尖嘴鑷子 大・小／4.鑷子（平口）／5.料理長筷／6.報紙／7.廚房紙巾／8.滴管／9.彎摺的攪拌匙／10.量杯／11.料理盤

HERBARIUM TOOL

瓶內的配置作業
鑷子是必需品
同時還需常備擦拭油污的布巾

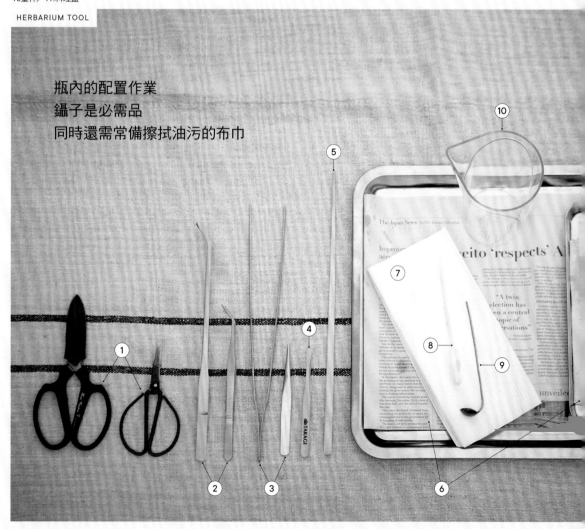

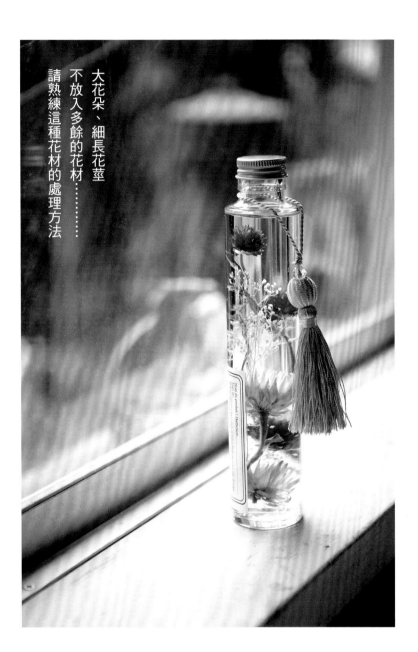

大花朵、細長花莖
不放入多餘的花材⋯⋯
請熟練這種花材的處理方法

基本的
製作方法

以基礎製作技巧
完成縱長形風格作品

使用圓柱玻璃瓶的標準款浮游花。
不需修剪花材，
完成一件
保持摘採原貌的美麗作品。

不要塞進過多花材
以創造出通透生動的
作品為目標

使用縱長形的圓柱瓶時，僅需基本技法便能完成美麗的作品。如上方的示範作品，作出高低層次，想完整呈現由上而下的所有花材時，必須多花一點功夫讓底下花材不要浮起。

負責這個步驟中的重要角色是滿天星與葉片等「固定素材」。同時，為了讓固定素材發揮效用，花材放入的順序也相當重要，因此思考整體配置時要多加注意。

不經修剪，將所有花材以保持摘採原貌的風格作出「植物標本」作品，效果也令人讚嘆。

<table>
<tr><td>STEP
2</td><td>從下方依序放入花材</td></tr>
</table>

〔 花材比瓶口內徑小 〕

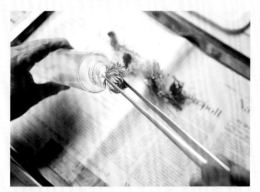

將花托朝下，以鑷子尖端夾入花朵兩側，直接慢慢地放入瓶底
配置。

〔 花材比瓶口內徑大 〕

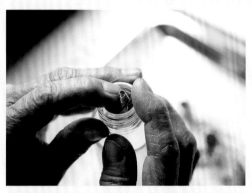

圓形花材的部分則將花瓣收合成圓，花托朝上對準瓶口將花材
壓進瓶內。

〔 花材比瓶口內徑小 〕

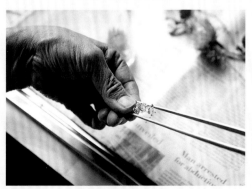

將花朵展開，單手拿著。再以鑷子將花朵像是包覆住般夾住。

<table>
<tr><td>STEP
1</td><td>確定設計配置後修剪花材</td></tr>
</table>

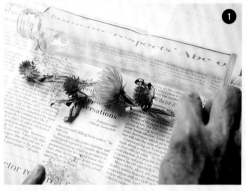

1

考量瓶子寬度，設計出略小於瓶身的配置結構。尺寸較大＆深
色的花朵置於下方，上方作出留白。

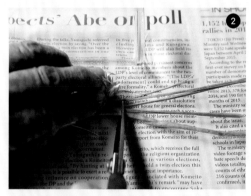

2

將瓶子橫放以確定正面＋左右兩側。決定好花材的配置之後，
整束修剪至瓶底往上5mm處的長度。

STOP STOP

POINT

適度適所地放進固定素材

底下的花材若是浮起位移，會因此白白浪費特地花心思完成的
設計。這時可以一邊放入滿天星或葉片等固定素材，一邊作出
作品架構。

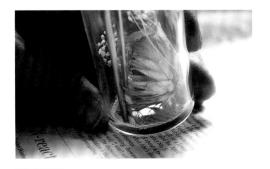

STEP 4　注入礦物油,調整花材輪廓

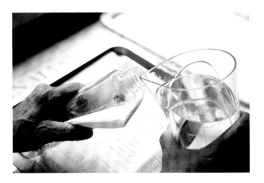

沿著瓶子內側面倒入礦物油

將瓶子傾斜至瓶內長枝條往下位移的程度。倒入的礦物油量要充分淹過素材,並持續倒至略為超過瓶肩處。

STEP 5　加上瓶蓋密封

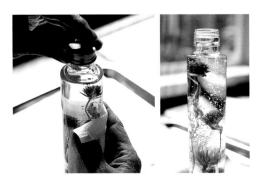

待氣泡消失之後,蓋上瓶蓋並轉緊密封

倒入礦物油之後,等待氣泡浮起消失。將沾附於瓶口周圍的油漬充分清理乾淨。

〔 長條形素材與樹枝 〕

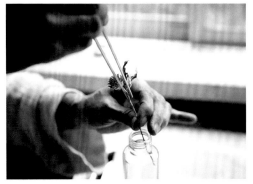

以鑷子固定上半部。一邊支撐著花莖,一邊穿過瓶口放入。之後再搖轉瓶身使其掉落至瓶底。

〔 想作出空間時 〕

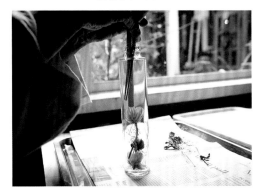

以料理長筷確認預定放入花材的空間是否足夠,再以鑷子將花材放入。

STEP 3　調整花型

將鑷子垂直放進瓶中,夾住對象物來調整呈現的樣子。下方部分一動,上面也會隨之移動,所以由下依序作業。

推薦的花材是麥桿菊
色彩鮮豔且具有光澤
與糖果無異！

將宛如糖果般
可愛的各式花朵
不留間隙地填滿瓶中。
利用簡單的技法，
轉瞬間就能完成浮游花作品。

作品會呈現出華麗感
填滿瓶中空間！
不留任何空隙地

　將花朵修剪至花托底部。接著一個一個放入瓶中，以像是糖果的方式呈現。這個步驟的途中，再以作為糖果包裝紙的概念散布一些小白花。

　這件浮游花作品最大的重點在於將大朵的花材漂亮地壓進瓶內。祕訣在下一頁，不妨試著挑戰一下。抓住訣竅之後，應該能立即上手。

　若是選擇麥桿菊與旱雪蓮、小菊等花瓣排列密實的花材，這些於瓶內豐盈盛開的花朵，更能增添可愛氣息。

<div style="display:flex">
<div style="flex:1">

STEP 2　依序放進花材

花瓣展開的花材

〔 橫向放進瓶內的方法 〕

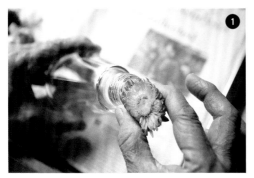

將花朵朝上，以拇指與食指抓住花朵兩側。

▼

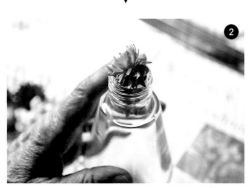

輕輕地將花朵對摺，插入瓶口處並慢慢地將花材放進瓶中。

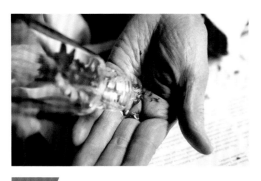

POINT

將瓶子倒立也是清除瓶內花材殘屑的方法

如果在初步完成階段，花材即使移位也不影響整體設計，可以將
瓶子倒立以便清除瓶內的殘屑。之後再以鑷子修正花材位置。

</div>
<div style="flex:1">

STEP 1　設計定案之後修剪花材

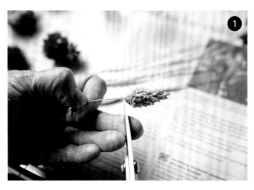

剪去花莖，只留花朵

從花托底部下刀修剪。不過，剪得太靠近花托，可能導致花瓣
散落，操作時要小心注意。

▼

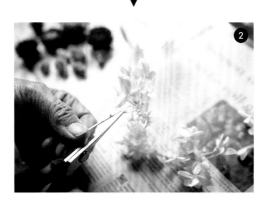

將小花拆分成小份

預先將繡球花或滿天星等花材的花萼拆分成小份，以充當固定
素材。

▼

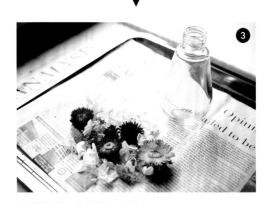

準備花材，決定放置順序

接著就是準備花材，大約是憑感覺可以放進瓶中的數量。大朵
的花材當作打底，整體比例會比較好。

</div>
</div>

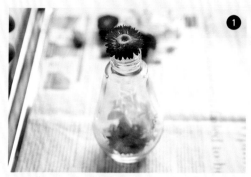

〔 從上方以手指壓進的方法 〕

❶

將花朵朝上，放置在瓶口上方。

▼

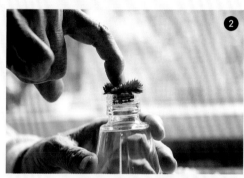

❷

壓著花朵中心，使其掉至瓶中。再依照前頁的製作要領，清除散落的花瓣。

STEP
3　調整造型

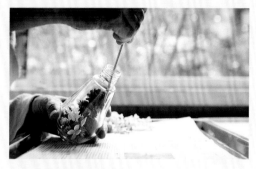

放入花材的同時調整作品

如果發現瓶內有掉落的花瓣或殘屑，立刻清理乾淨。因為瓶內將會密實地塞入花材，之後要去除會比較麻煩。

STEP
4　倒入礦物油後即完成

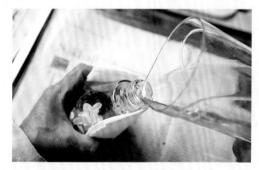

素材全部浸於油中＆倒油至略低於瓶口的位置

以紙巾包覆瓶身，傾斜地倒入礦物油。等待瓶中的氣泡消失，蓋上瓶蓋轉緊之後，作品即完成！

放入小花作為固定素材的訣竅

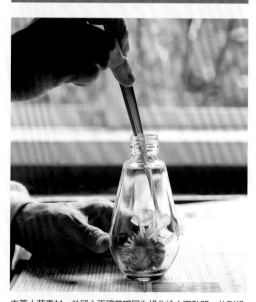

夾著小花素材，並留心不讓花瓣因為操作途中而散開，放到想要放的位置上。

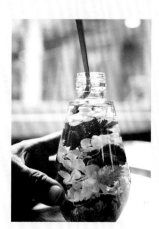

POINT

在蓋上瓶蓋之前清除瓶內殘屑

清除浮起的花瓣。圖中使用的工具是原創的彎摺攪拌匙。比起以鑷子夾取，撈取方式較為輕鬆。

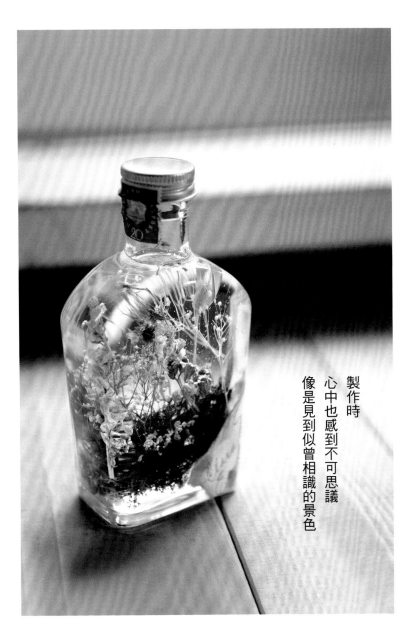

製作時
心中也感到不可思議
像是見到似曾相識的景色

基本的
製作方法

3

將風景封入瓶中

感受懷舊氛圍的世界

此處宛如原野,抑或是森林?
綠意橫生的茂盛大地,
草木初露新芽,花朵朝向天際伸展盛開⋯⋯
將這些場景盡收瓶中。

以植入苔蘚素材的技巧
期待再現
充滿野趣的場景!

對於浮游花創作有興趣的你,一定也是個熱愛自然的人,應該會喜歡這樣的浮游花作品吧?或許會擔心瓶中的細部作業很困難,請放心,只要記住訣竅,任何人都能作得到。

令手作愛好者覺得開心的是,即使小小一枝花材也能充分發揮用處。如果喜愛的花材僅剩一點點,不妨留著備用。

而且,相同技法還能描摹出海底(P.23)或雪景(P.28),應用方法豐富多樣。在此推薦使用威士忌隨身瓶作為容器。

46

STEP **3**　植入花材

POINT

從兩端依序加進花材並配置

保持Step 1的作品造型，以鑷子從一端開始依序夾取花草素材，再將素材從瓶底一端依序植附在苔蘚上。

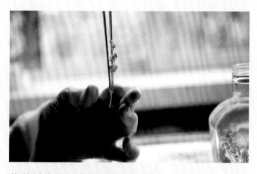

將花材像是沿著鑷子般地夾著

以鑷子夾住整個素材。如果枝莖較硬的素材可以略為上移，細枝莖素材則是連同下半部，整體像被包覆般地夾取。

▼

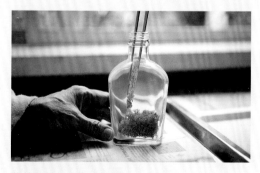

將植物植附於苔蘚底座

接著，將鑷子深插於苔蘚底座以植入素材，再輕慢地將鑷子拉出。

STEP **1**　以苔蘚為底座設計作品

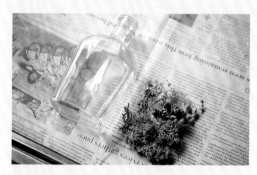

祕訣在於與瓶子大小相同的結構

由於打算在瓶子正面部分作很多設計，所以會將花材植入苔蘚底座，並規劃出高低層次，賦予律動感。

STEP **2**　將苔蘚配置於瓶底

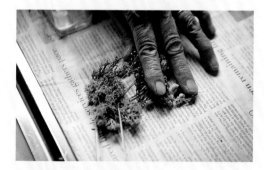

不要讓特地作好的設計崩解！

以手緊壓住上方的花材，再以鑷子挑拉苔蘚。將苔蘚作成輕盈的球形，從瓶口放進瓶中。

▼

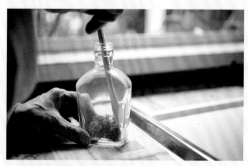

以免洗筷將苔蘚鋪滿整個瓶底

此步驟的要訣是將苔蘚平鋪延展至瓶底兩端。因為以鑷子操作會拉扯到苔蘚，所以使用免洗筷比較方便。量如果不足，可再追加。

POINT

傾斜瓶身來操作也OK

如果花材皆已植附於苔蘚底座,由於幾乎不會移動走位,此時為了方便作業,也可以將瓶身傾斜。

STEP 4　確認瓶內狀態

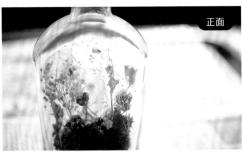

正面

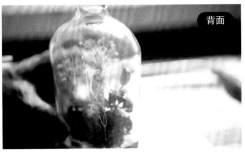

背面

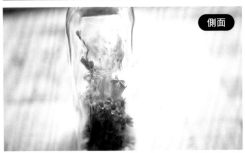

側面

從側面或斜側面觀看都能呈現出美麗風景,這點非常重要。連同正面的視角,檢視整體比例是否均衡,適度調整。

STEP 5　倒入礦物油

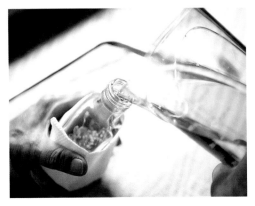

保持花材不位移,沿著瓶身注入

以紙巾包捲瓶身,將瓶子往後傾斜,倒入浮游花礦物油,直到瓶內素材全部浸漬於油中。

STEP 6　清除素材殘屑＆加蓋密封

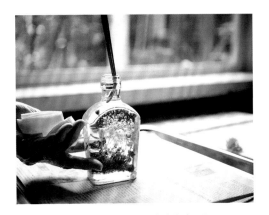

彎角頭鑷子對於清除殘屑相當方便好用!

清除威士忌隨身瓶瓶肩部分的素材殘屑時,這種帶有彎曲角度的彎角頭鑷子就能派上用場。待瓶內氣泡消散,確實地轉緊瓶蓋後即完成作品。

宛如水中的原野!

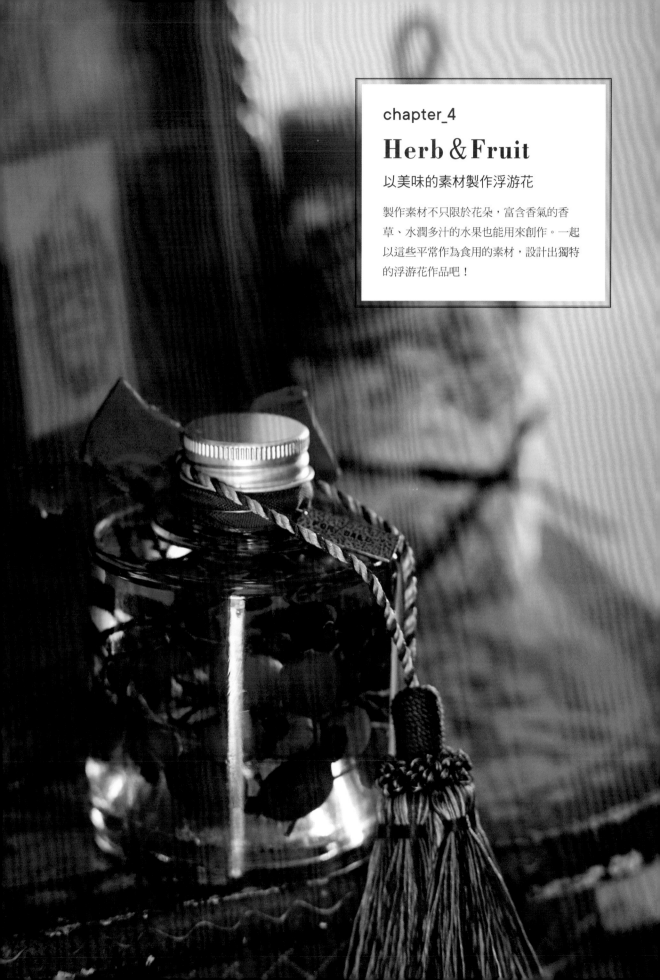

chapter_4

Herb & Fruit

以美味的素材製作浮游花

製作素材不只限於花朵，富含香氣的香草、水潤多汁的水果也能用來創作。一起以這些平常作為食用的素材，設計出獨特的浮游花作品吧！

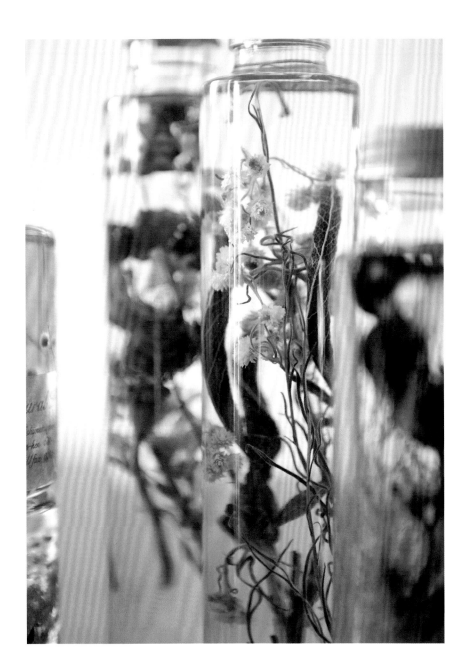

以剛採摘下來的原貌來設計作品

白鼠尾草＆白花的
植物標本風格

一般來說，
白色鼠尾草並非是食用的素材，
而是一種被美國原住民
用於特別儀式的植物。

HERBARIUM MATERIAL

PICK UP

白色鼠尾草

屬於香草類植物。葉子具有絨
毛，浸在礦物油中會呈現出絲絨
質感。因為製成乾燥素材後葉片
大多會捲曲，所以最適合當作吸
引目光的重點。

diagram

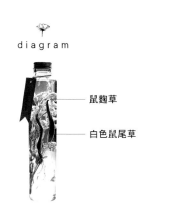

鼠麴草

白色鼠尾草

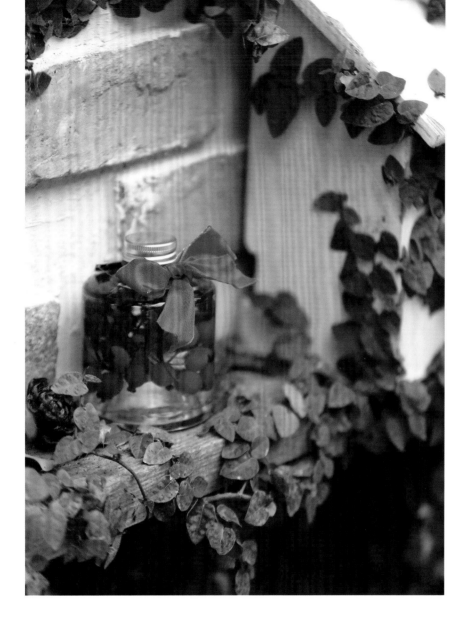

將玫瑰果
不留間隙地裝滿瓶中

只需小巧鮮紅的果實，即可創造出可愛作品

玫瑰果
是玫瑰的果實。
一般市售的
大多是犬薔薇
（DogRose）果實。

 HERBARIUM MATERIAL

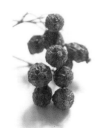

PICK UP

玫瑰果

玫瑰果也是一種大家相當熟悉的花茶素材。不僅花材專門店有售，花茶店舖亦可購得。放入圓形瓶中，會因為透鏡效果而放大，看起來非常有趣。

 diagram

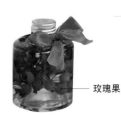

玫瑰果

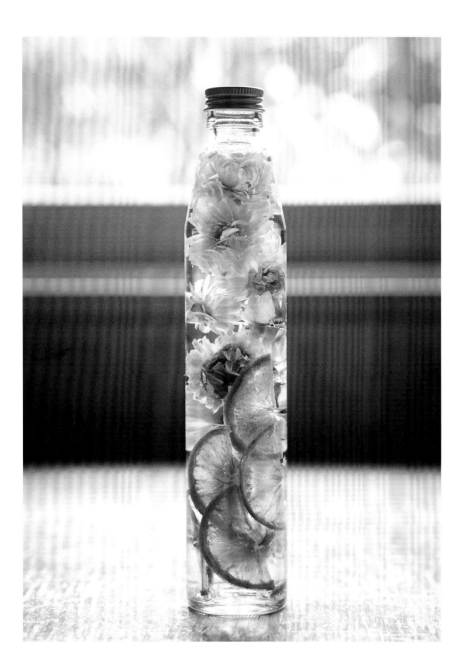

Herb & Fruit

03

鮮豔炫目的
維他命橘色！

在配置上下功夫營造出活力充沛的印象

將半圓形的柑橘果乾
層疊配置成一件
吸引目光的浮游花作品。
頂端加上大朵麥桿菊，
以防止果乾素材浮起移位。

PICK UP

柑橘果乾

原本是圓形切片，由於直徑過大
無法塞進瓶口，因此可再對切成
半圓形，方便放入瓶中。這個作
法也推薦給初學者。

diagram

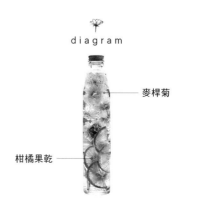

麥桿菊

柑橘果乾

令人驚呼尖叫：「感覺很好吃！」

以假亂真的
美味果乾罐風格

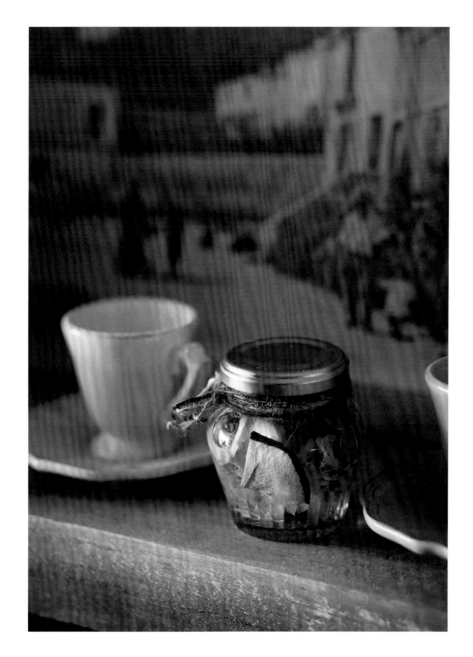

此作品使用蘋果、檸檬、
及宛如櫻桃般的玫瑰果。
水果乾也能成為
浮游花的裝飾材料。

PICK UP

蘋果

如作品所示，推薦使用果醬瓶作
為容器。由於圓形的蘋果切片尺
寸還是過大，所以需先切成半圓
或四分之一的大小。

diagram

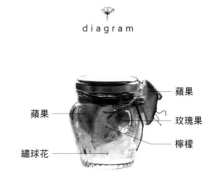

蘋果

蘋果

玫瑰果

檸檬

繡球花

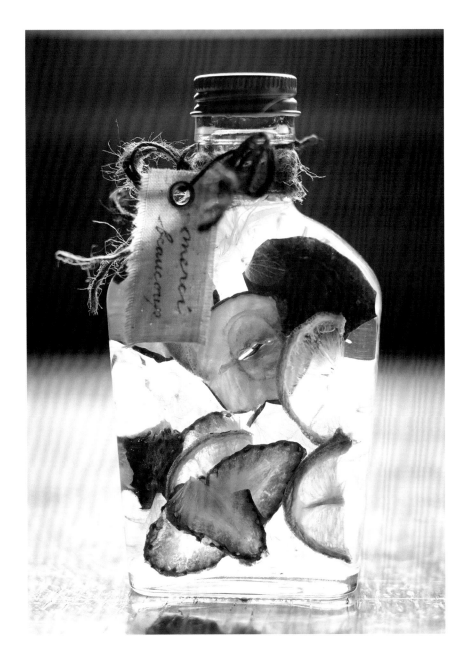

乾燥的繡球花就像是剉冰

以果乾創造出
熱帶甜點風格

將藍色繡球花
作為沁涼甜點的剉冰基底。
再將新鮮水果鋪成小山。
甜蜜蜜的浮游花作品即完成！

HERBARIUM MATERIAL

PICK UP

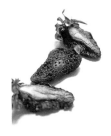

草莓

即使作成水果乾，仍然保有美味
的色澤與外型。不過，缺點是容
易浮在礦物油中。與繡球花等具
有固定作用的素材搭配組合，可
使果乾不會過於浮動。

diagram

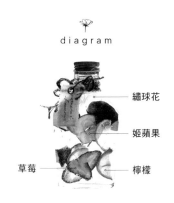

繡球花

姬蘋果

草莓 檸檬

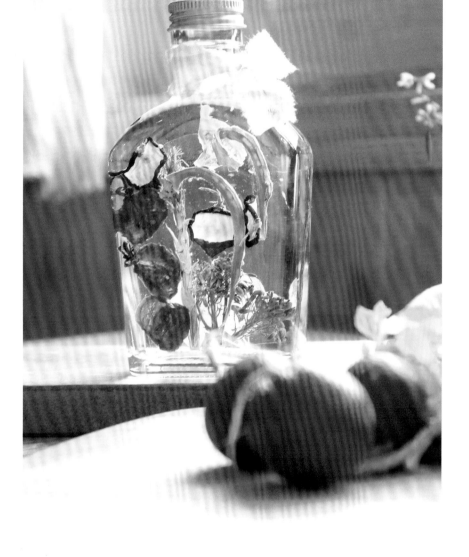

想用於餐桌裝飾的
沙拉浮游花

蔬菜種類豐富，是非用不可的素材！

稍微離題，來個同場加映。
既然有水果乾，
那麼有蔬菜乾嗎？
答案是：有的！
而且還有著超乎想像的繽紛色彩。

HERBARIUM MATERIAL

PICK UP

櫻桃蘿蔔

櫻桃蘿蔔周圍外皮是紫紅色，裡面則為白色。反差色彩極具魅力。蔬菜乾因為重量輕而容易浮起，所以製作時是將素材黏在塑膠板上（請參照P.30）。

diagram

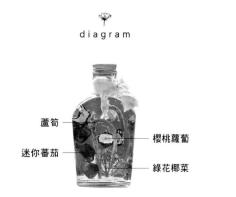

蘆筍
迷你蕃茄
櫻桃蘿蔔
綠花椰菜

這樣的植物也能作成浮游花

不只是市售的乾燥花或不凋花素材才可以製作浮游花喔！
不妨以自己有興趣，隨手可得的植物，
創作出只屬於自己的作品！

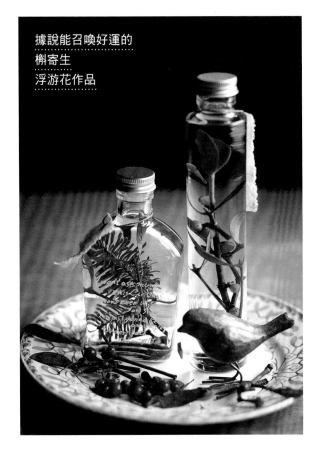

據說能召喚好運的
槲寄生
浮游花作品

雜草、絨毛植物、珍奇的樹木果實……

外觀奇特、具有故事性，植物界令人興趣盎然的品種為數不少，在此將介紹善用這些極具特色的植物素材來製作浮游花，路邊映入眼中的雜草當然也是目標對象。即使是僅能保留那一瞬間姿態的絨毛植物，亦可成為作品。象徵吉祥的植物，賦予它背景故事並當作禮物，也是很棒的創意。

槲寄生也可以作為聖誕節裝飾，這個設計想法背後，還具有女性給予男性親吻特權的想像，並於瓶身寫上聖誕節應景歌曲的歌詞。

將細梗絡石的絨毛密封於瓶中

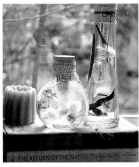

（右）可愛討喜的細梗絡石絨毛浮在礦物油裡就像飄散在空中。（左）從上起依序是繡球花、細梗絡石、散步途中發現的野生絨毛植物。

保留絨毛原貌製成浮游花

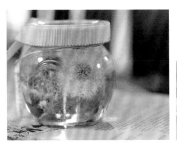

即使只是將素材經過乾燥處理，
亦可作成浮游花。
旅行途中遇見的植物或
散步路上發現外型不可思議的花草，
不妨帶回家作成原創作品吧！

技巧｜不讓絨毛四處飛散的
❶趁著開花期結束，花朵僅剩些許絨毛可見的花萼之時，將花莖修剪數公分。
❷將步驟❶的花莖加插鐵絲，接著插於吸水的海綿上等待數日。
❸花朵只剩絨毛之後，以硬式髮膠噴霧定型。
❹將絨毛植物包覆放進寬口瓶中，作成浮游花作品。

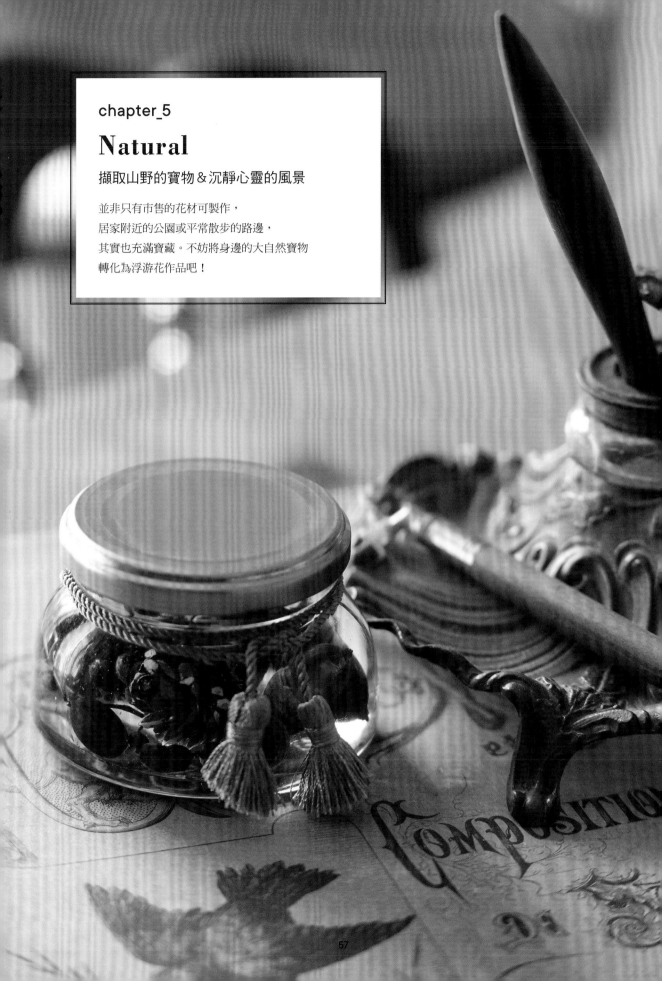

Natural

擷取山野的寶物＆沉靜心靈的風景

並非只有市售的花材可製作，
居家附近的公園或平常散步的路邊，
其實也充滿寶藏。不妨將身邊的大自然寶物
轉化為浮游花作品吧！

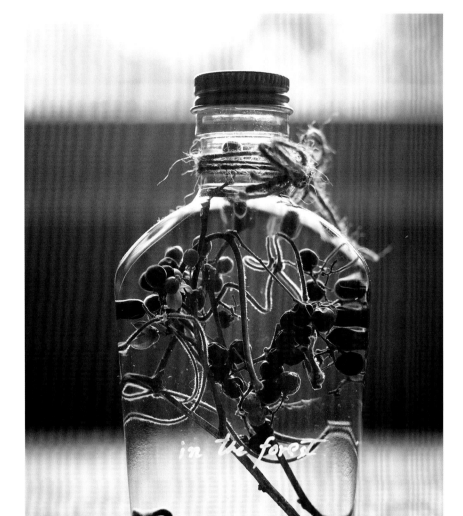

in the forest

收到來自秋天的微小恩賜……

保留樹藤交纏樣貌的
山之美

攀緣植物的原有樣貌已經非常美麗。
不妨勇於嘗試不加修飾，
直接製成乾燥素材，
裝入瓶中，再倒入礦物油即可。

PICK UP

蔓梅擬

分布於日本全國的攀緣植物。一
開始，果實看起來為黃色，黃色
果肉裂開之後，從中露出紅色的
種子。製作花圈時會先使其自然
乾燥，成為乾燥花材的蔓梅擬也
很適合用來作為浮游花材料。

diagram

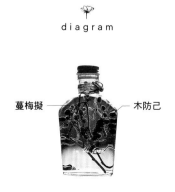

蔓梅擬 ─── 木防己

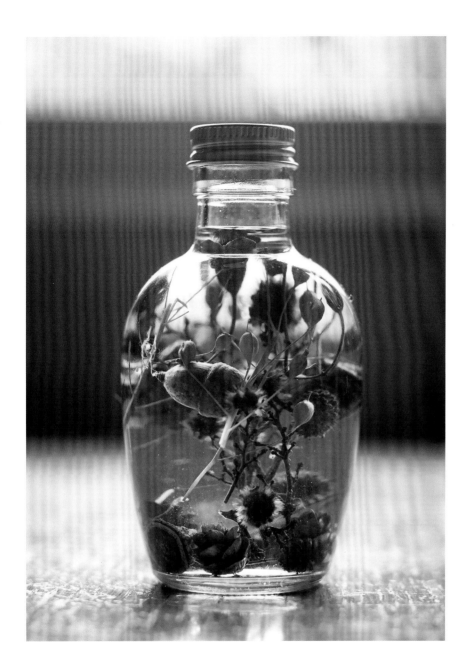

輕輕漂浮的姿態非常可愛

個性各有不同的
果實系列

於住家附近拾得的橡實、
來自遙遠彼方的
澳洲原產尤加利果實⋯⋯
將各式各樣的
樹果隨機同放於瓶中。

HERBARIUM MATERIAL

PICK UP

尤加利果實

除了圖中的鈕釦型之外,還有細
長形、圓形等各種不同造型。這
樣的果實不會太大,尺寸正好能
順利放進一般標準瓶口。亦有帶
枝的果實素材,能展現迥異的風
情。

diagram

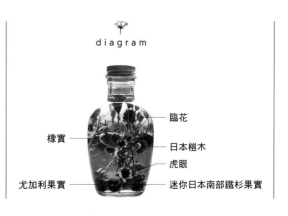

橡實 ─── ┤

臨花

日本檔木

虎眼

尤加利果實 ───

迷你日本南部鐵杉果實

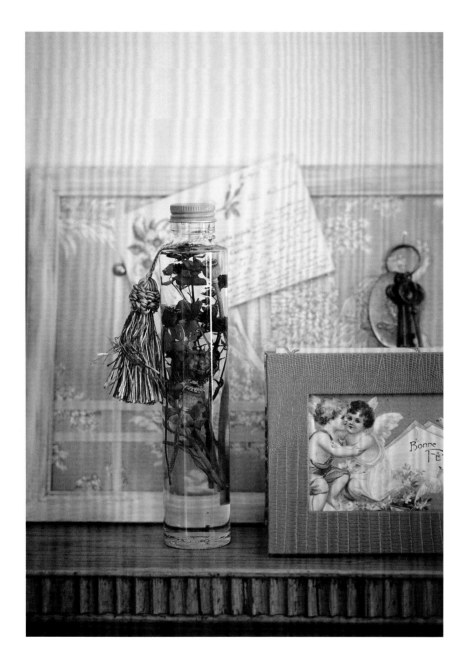

將縱長形玻璃瓶的優點發揮得淋漓盡致

保留原貌的
枯萎棕色植物標本

絕對稱不上是鮮豔色彩的植物,
卻如此充滿魅力!
與古董風格的
流蘇綴飾非常相襯。

HERBARIUM MATERIAL

PICK UP

雪莉罌粟

虞美人的種子,不可思議的外型
有著難以言喻的存在感。雖然是
一種可以用來呈現自然風格或異
國情調的主角級花材,卻又散發
莫名的樸素氣息。

diagram

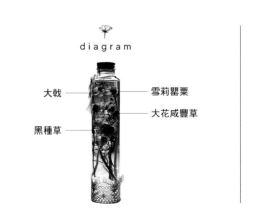

大戟　　　　　雪莉罌粟

　　　　　　　大花咸豐草

黑種草

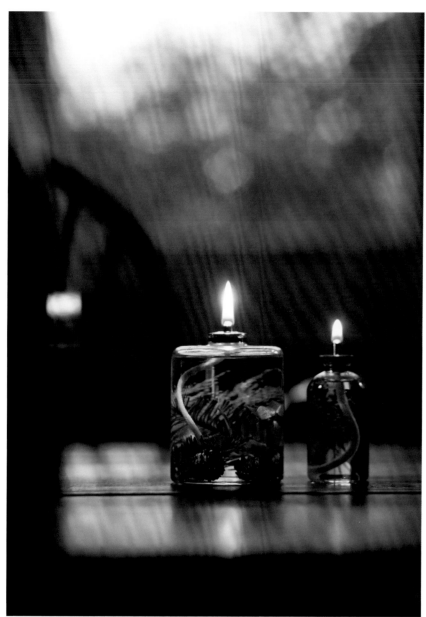

善用「留白」，不塞入過多的素材

作為陪襯角色之用的 小巧原野燈飾

滿天星與咪咪草時常被當作固定素材或背景花材。不妨善加利用剩下些許餘料，即使所剩無幾，也能完成浮游花作品。

※燈飾作法請參照P.104。

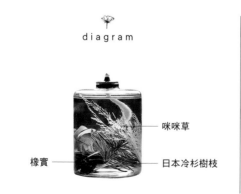

diagram

咪咪草

橡實

日本冷杉樹枝

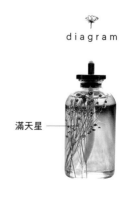

diagram

滿天星

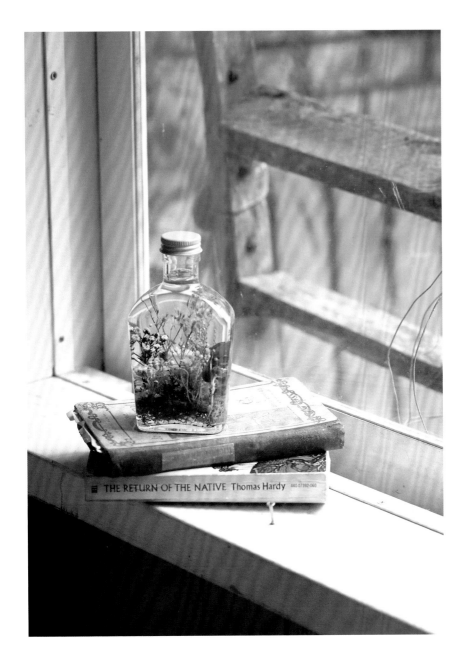

瓶中的迷你花園

仿照街拍攝影風格擷取場景

在馴鹿苔的底座上植附各種小花素材。略為傾斜的配置，讓作品呈現出宛如隨風搖曳而生的律動感。

HERBARIUM MATERIAL

PICK UP

小木棉

小巧棉花般的純白花朵與深綠色花莖形塑出對比，映照在礦物油中。由於是屬於能夠輕鬆通過一般玻璃瓶口的尺寸，所以便於作品製作。

diagram

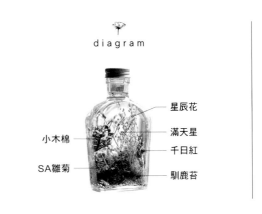

星辰花

滿天星

千日紅

小木棉

SA雛菊

馴鹿苔

無限伸展與枝葉開闊的植物們

宛如成長於原野中
互別苗頭的草木

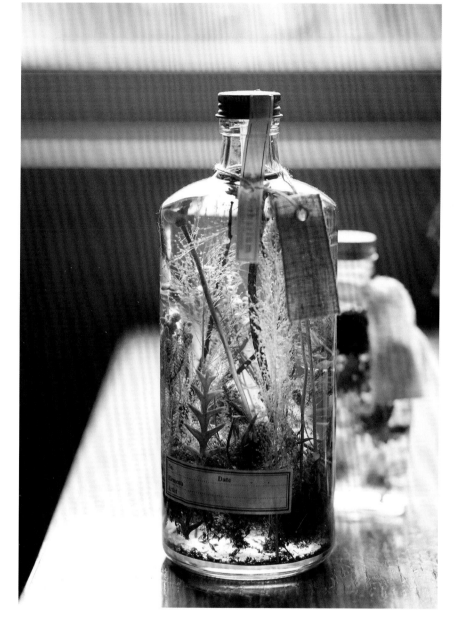

將各式各樣的葉片植物當作主角。
完全壓制
小綠果與鼠麴草等花朵素材，
使其徹底成為
反主為客的配角。

HERBARIUM MATERIAL

PICK UP

小綠果

雖然屬於聖誕節必備款植物，不過因為可愛的圓球狀花蕾與花姿，所以也是全年皆可使用的花材。鋸齒狀葉片亦具有固定易浮素材的作用。

diagram

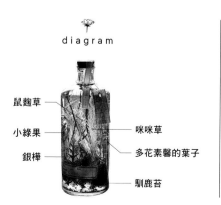

鼠麴草

小綠果 ——— 咪咪草

銀樺 ——— 多花素馨的葉子

——— 馴鹿苔

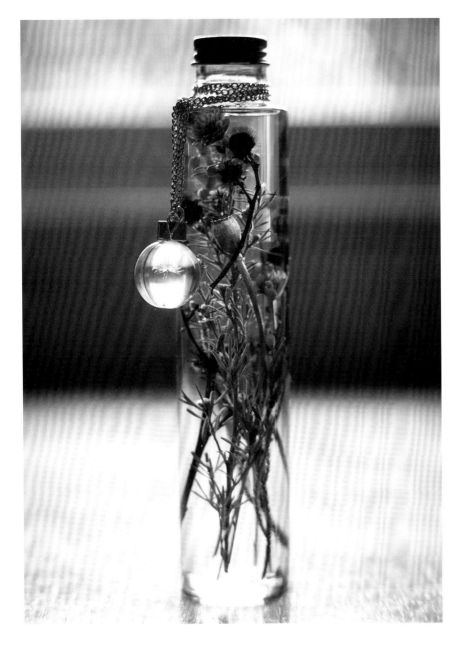

使用兩種色彩展現自然感

不禁想起晚秋山野的

枯葉色×紅葉色

雪莉罌粟的棕色，
及虎眼的些許深紅色。
這樣的色彩魔法，
令人聯想到
冬天將臨的山野景色。

HERBARIUM MATERIAL

PICK UP

虎眼

屬於澳洲原產的新花材。原本的
花朵是銀色，不過目前已有藍
色、胭脂色、綠色等染色款式，
色彩種類相當豐富。

diagram

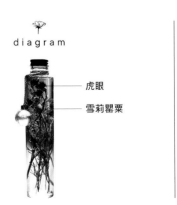

虎眼

雪莉罌粟

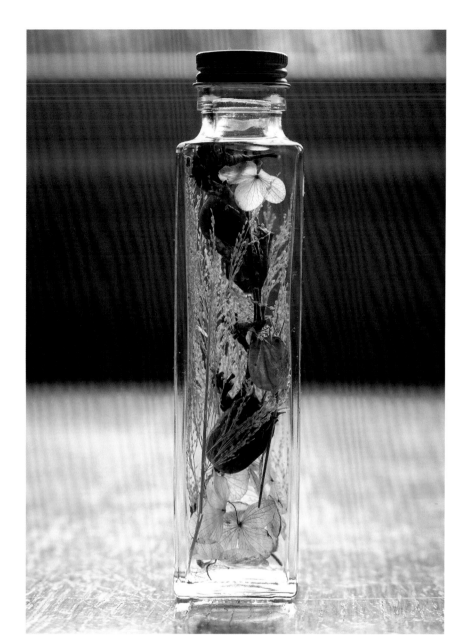

08

高貴氛圍的
大地色系變化

自然枯萎的繡球花也是重要花材之一

以自然枯萎的繡球花為首,
搭配素雅色澤的花材。
突顯重點的色彩在此無用武之地,
僅憑花材相互映襯,
是品味高雅的組合。

HERBARIUM MATERIAL

PICK UP

黑種草果

黑種草的果實。有著如氣球般圓
鼓鼓的奇特外型。為了防止在礦
物油中浮起,可以事先略為劃些
切口再放入瓶內配置。

diagram

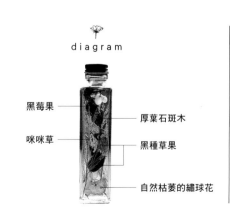

黑莓果
咪咪草
厚葉石斑木
黑種草果
自然枯萎的繡球花

將大自然的寶物製作成浮游花吧！

山林是植物的寶庫！葉子、樹木果實，各種素材應有盡有。
如果你不是居住在山林附近，可以到公園尋寶，
應該也能發現不同季節的「大自然寶物」！

將目光朝向生活周遭的植物

在此要告訴大家，生活周遭其實有許多浮游花素材。例如：雜樹林、原野，或田間小路邊⋯⋯環顧四周，你會驚訝身邊居然有如此多采多姿的植物。

若不是禁止採摘的品種與場所，那麼就將這些寶物分別帶回來作為浮游花素材吧！

街邊亦同，即使身處都市也有四季之別。因為同樣有著春天繁花盛開，秋天落葉紛飛的景色變化。

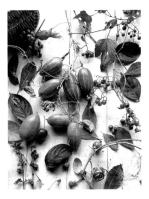

一些來自秋天山林的寶物

豐富的樹木果實、攀緣植物、美麗的紅葉⋯⋯待充分乾燥之後，全部都能用來作為浮游花素材。

橡實浮游花

即使不去深山林中，也能在公園或街邊路樹旁收集到橡實。將這些橡實塞滿果醬瓶，即完成一件浮游花作品。

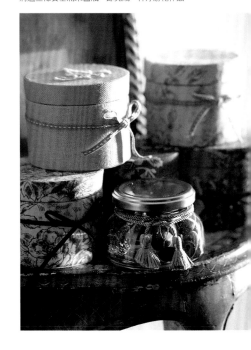

將在山林中採摘而來的植物全部塞進瓶中

從奈良縣生駒山麓裡採摘得來的「山林寶物」。大顆果實是王瓜。將王瓜剖半之後取出內層果肉再乾燥而成。

只要踏出戶外一步，
必定能遇見植物。
一邊感受四季變換的同時，
不妨也將生活周遭的花草或樹葉、
自然豐碩的果實
活用於浮游花創作吧！

天香百合果實
不僅山中，也自然生長於鐵路邊或田間小路旁。

結香果實
除了雜樹林與庭園，也常見用來作為公園植栽。

楓香果實
常作為街道路樹或是公園樹木，所以不妨到這些地方的樹下低頭找找。

橡實
依據樹種不同，殼斗與果實形狀也有所差異。圖中是小葉青岡的果實。

日本楢木果實
多自然生長於西日本地區的落葉樹。也會用來作為綠化植林。

王瓜果實
因為攀緣特性，所以是纏繞著樹木生長。一到秋天會結出5至7cm大小的果實。

野玫瑰果實
野玫瑰也稱為犬薔薇。自然生長於山野，一到秋天會結出小巧的紅色果實。

日本落葉松松毬
尺寸約2至3.5cm左右的可愛松毬，最適合用來製作浮游花。

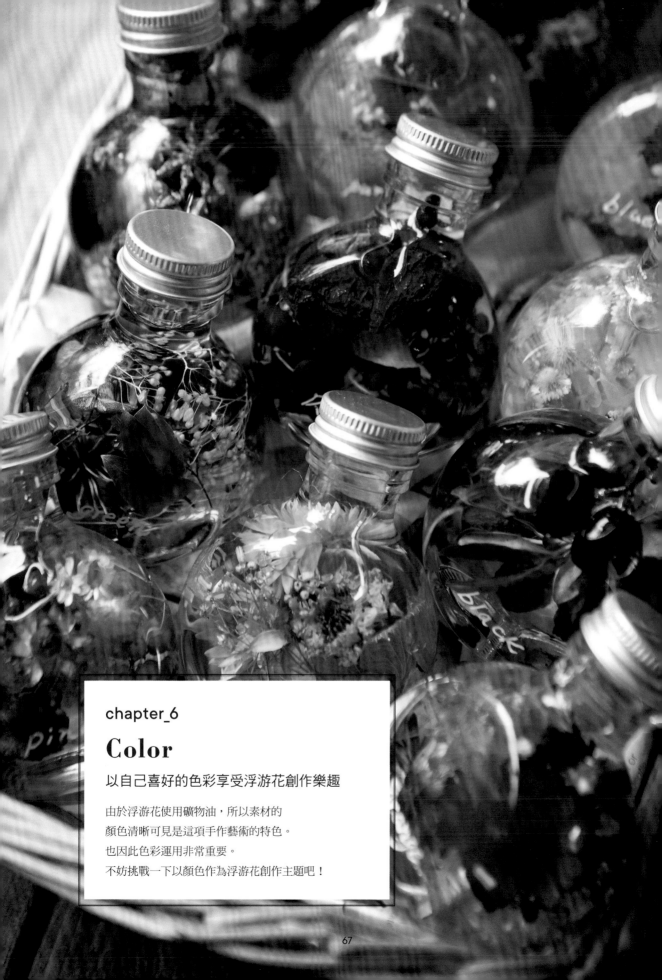

chapter_6

Color

以自己喜好的色彩享受浮游花創作樂趣

由於浮游花使用礦物油，所以素材的
顏色清晰可見是這項手作藝術的特色。
也因此色彩運用非常重要。
不妨挑戰一下以顏色作為浮游花創作主題吧！

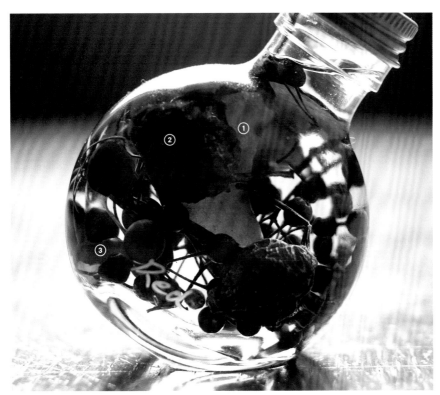

1 蘋果／2 辣椒／3 山歸來

最適合擔任主角
即使作為重點色彩
也效果超群

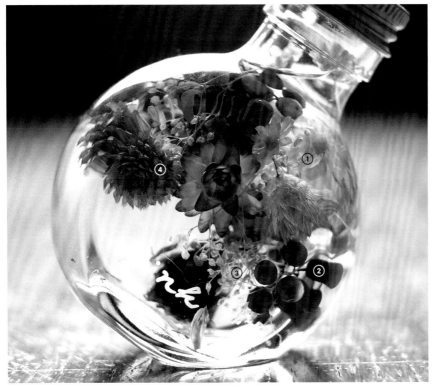

1 鱗托菊／2 胡椒果／3 滿天星／4 千日紅

溫柔・可愛・柔和
都是專屬於
女性的色彩

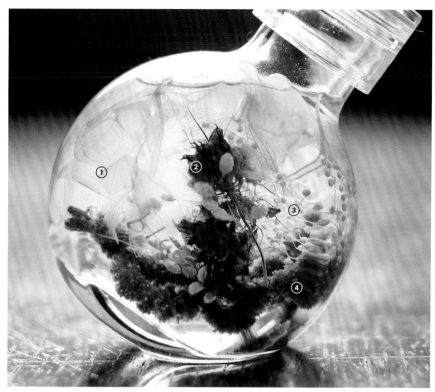

1 繡球花／2 大飛燕草／3 滿天星／4 莧屬植物

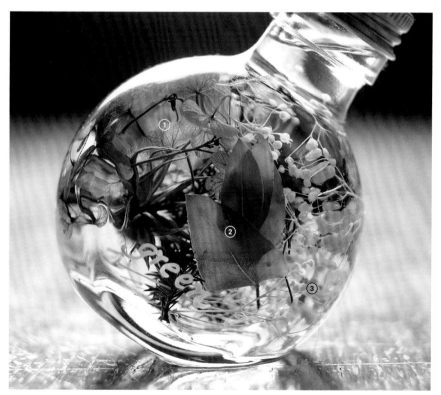

1 繡球花／2 尤加利／3 滿天星

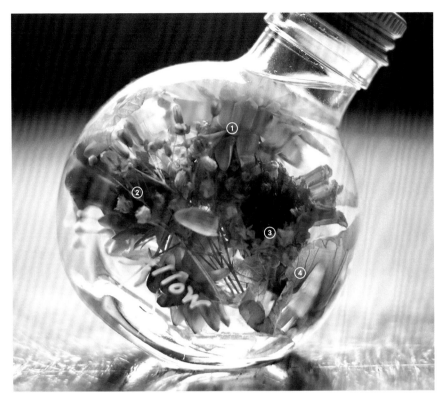

黃

YELLOW

彷彿太陽般耀眼
變換至夏天的顏色
代表春天

1 麥桿菊／2 臨花／3 萬壽菊／5 繡球花

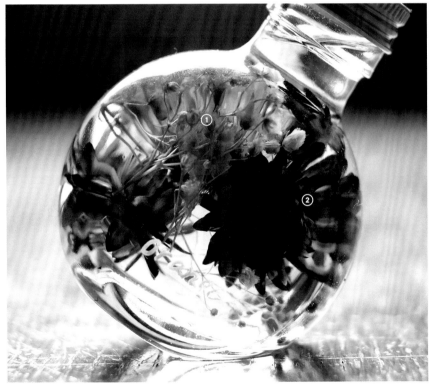

橘

ORANGE

維他命色彩
黃色優點的
結合紅色與

1 滿天星／2 麥桿菊

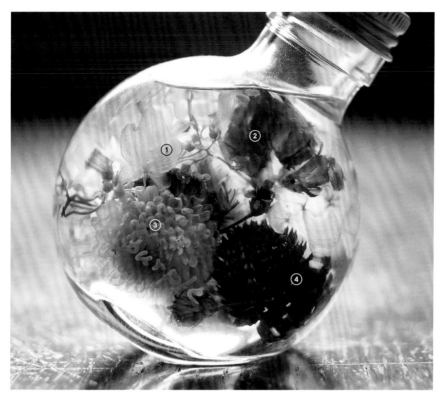

1 圓錐繡球花／2 星辰花／3 澳洲米花／4 千日紅

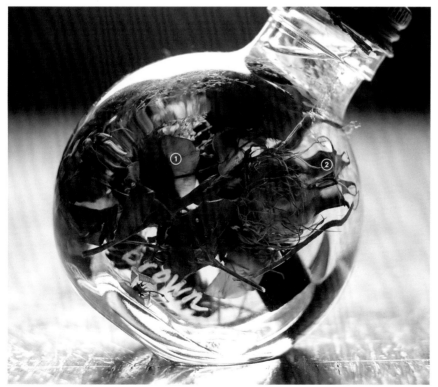

1 大戟／2 黑種草果

Color

09

酒紅

WINE RED

才具有的高雅性感
醞釀出成熟大人
香醇深刻

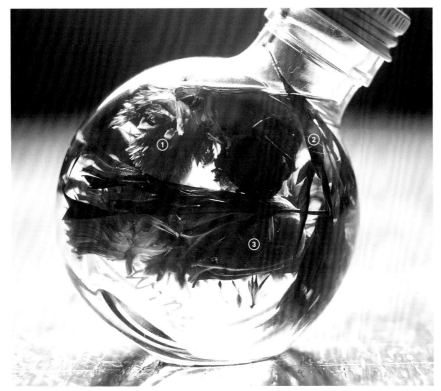

1 千日紅／2 東方虞美人的葉子／黑種草

Color

10

金

GOLD

高貴的極致展現
華麗又時尚的氛圍

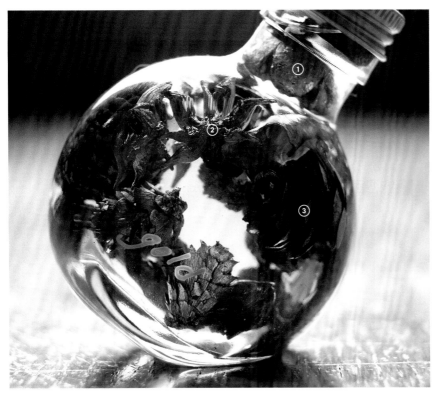

1 迷你西南木荷果實／2 八角／3 日本落葉松的松毬

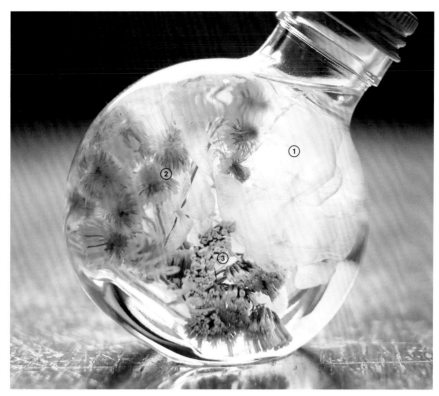

Color

11

白

WHITE

雪・婚禮・純真・開闊……
彷彿蘊含著
豐富意義的色彩

1 繡球花／2 鼠麴草／3梅塔西亞

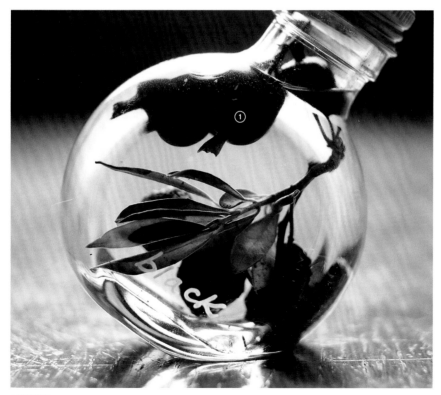

Color

12

黑

BLACK

收斂空間視覺
並具有絕對存在感
優異的品味也令人注目

1 橄欖果實

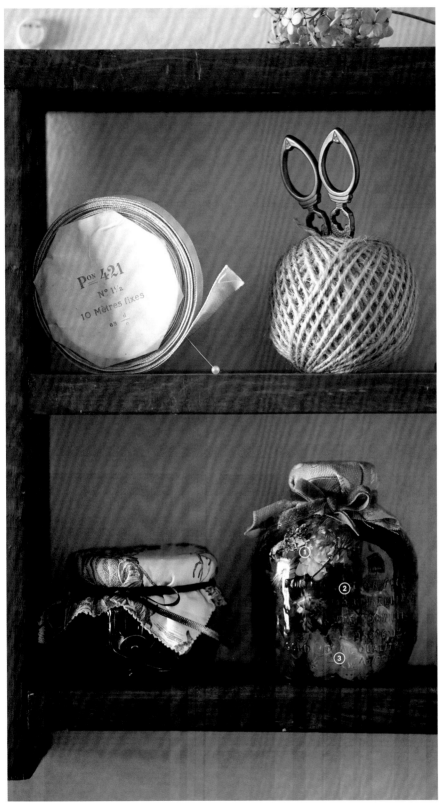

多色彩

COLORFUL

只用一色太可惜！
將可愛的
色彩盡收其中

1 麥桿菊／2 胡椒果／3 繡球花

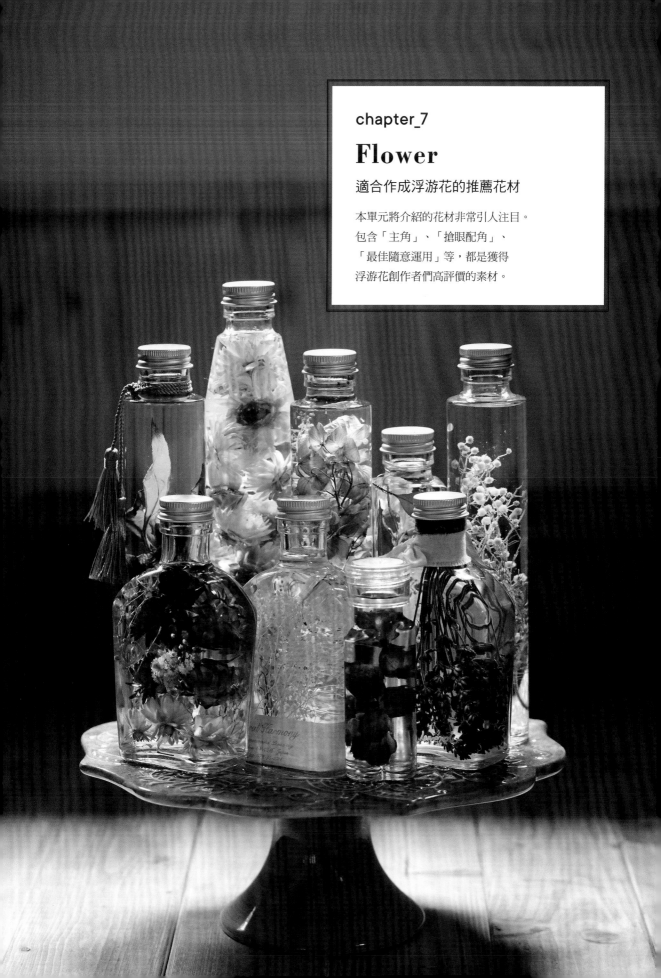

chapter_7

Flower

適合作成浮游花的推薦花材

本單元將介紹的花材非常引人注目。
包含「主角」、「搶眼配角」、
「最佳隨意運用」等,都是獲得
浮游花創作者們高評價的素材。

迷你玫瑰

花瓣相互層疊出
無可匹敵的
華麗印象！

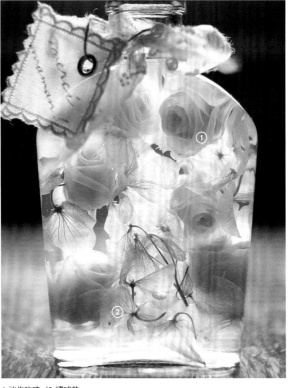

1 迷你玫瑰／2 繡球花

評價表

項目	評價
用於浮游花創作……	主角
花材所呈現的印象	成熟氣息・可愛・華麗
色彩種類	多色彩
使用的難易度	初學者也OK
方便購得與否	專賣店或網站皆可購得

金合歡

易於創作的圓形小花
僅需放入數枝
即完全展現可愛感！

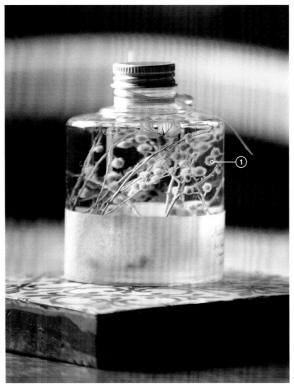

1 金合歡

評價表

項目	評價
用於浮游花創作……	主角・搶眼配角
花材所呈現的印象	可愛・早春
色彩種類	有限
使用的難易度	初學者也OK
方便購得與否	專賣店或網站皆可購得

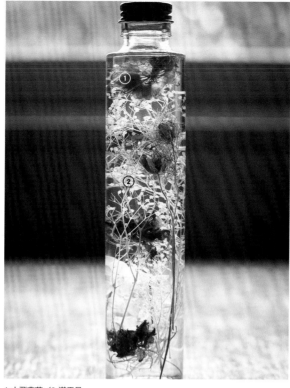

Flower

03

大飛燕草

乍看低調不搶眼
放入礦物油中
卻變成大朵的湛藍之花

1 大飛燕草／2 滿天星

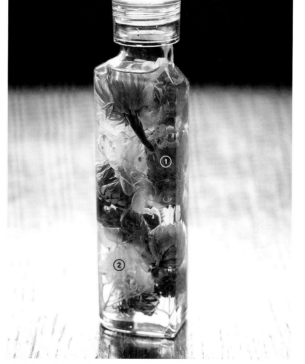

Flower

04

旱雪蓮

大朵的花材很難使用？
其實不然
很順暢地就放入瓶中！

1 旱雪蓮／2 圓錐繡球花

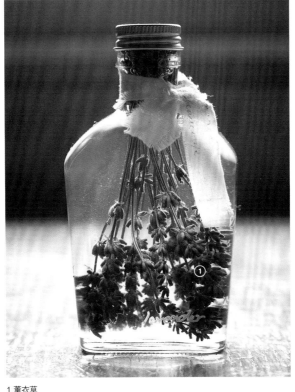

香草植物的代表
香氣似乎飄散而出的
紫色浮游花

評價表

用於浮游花創作……	主角‧搶眼配角
花材所呈現的印象	楚楚可憐‧自然
色彩種類	有限
使用的難易度	初學者也OK
方便購得與否	專賣店或網站皆可購得

1 薰衣草

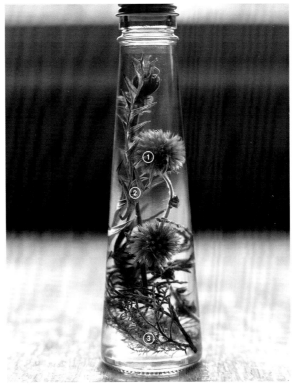

帶有野花的風情
同時展現出
存在感十足的分量感

評價表

用於浮游花創作……	主角
花材所呈現的印象	野花風格‧具有存在感
色彩種類	有限
使用的難易度	初學者也OK
方便購得與否	專賣店或網站皆可購得

1 山防風／2 銀樺／3 藍冰柏

Flower

01

繡球花

具有透明感的小花
也可有效活用
當作固定素材

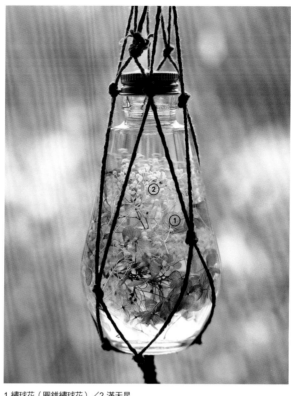

1 繡球花（圓錐繡球花）／2 滿天星

Flower

08

自然枯萎的
繡球花

枯萎過程中
任其自然發展而成的
古董風色彩

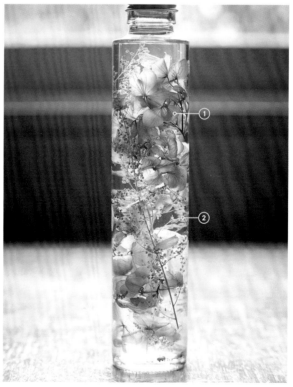

1 自然枯萎的繡球花／2 噴泉草

胡椒果

植物手作藝術的
必備款
亦是果實人氣品種

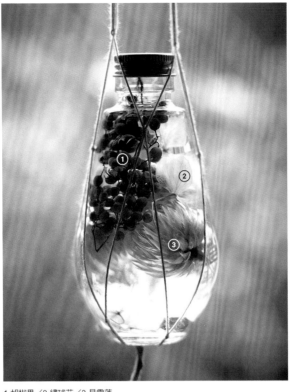

1 胡椒果／2 繡球花／3 旱雪蓮

麥桿菊

礦物油映射出
帶有光澤的花瓣
非常引人注目！

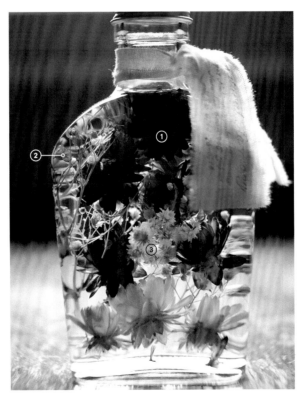

1 麥桿菊／2 滿天星／3 鼠麴草

滿天星

讓人直呼可愛
細緻枝椏是
優異的固定素材

評 價 表	
用於浮游花創作……	搶眼配角・固定素材・主角亦可
花材所呈現的印象	可愛・低調
色彩種類	多色彩
使用的難易度	初學者也OK
方便購得與否	專賣店或網站皆可購得

1 滿天星／2 鼠麴草

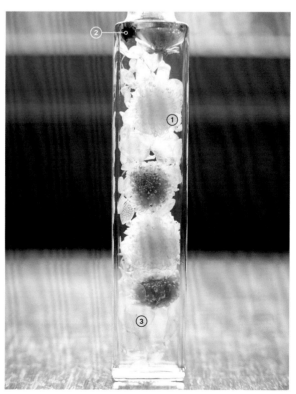

小菊

既復古又新穎
可愛且別緻
色彩也相當豐富！

評 價 表	
用於浮游花創作……	主角・搶眼配角
花材所呈現的印象	必備款・可愛・亦適合和風
色彩種類	多色彩
使用的難易度	初學者也OK
方便購得與否	專賣店或網站皆可購得

1 小菊／2 千日紅／3 繡球花

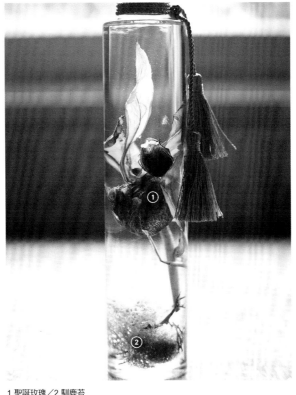

一定要將它加入
成熟風格花材的
候選名單

評價表

用於浮游花創作……	主角
花材所呈現的印象	成熟的氣息
色彩種類	有限
使用的難易度	適合進階者
方便購得與否	可作許多變化，但一般不太作為浮游花素材

1 聖誕玫瑰／2 馴鹿苔

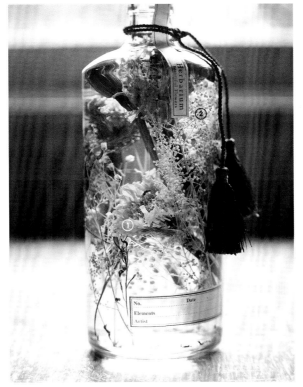

夏天太陽的色彩！
讓人誤認為
向日葵的大朵花材

評價表

用於浮游花創作……	主角
花材所呈現的印象	成熟的氣息
色彩種類	有限
使用的難易度	適合進階者
方便購得與否	專賣店或網站皆可購得

1 萬壽菊／2 噴泉草

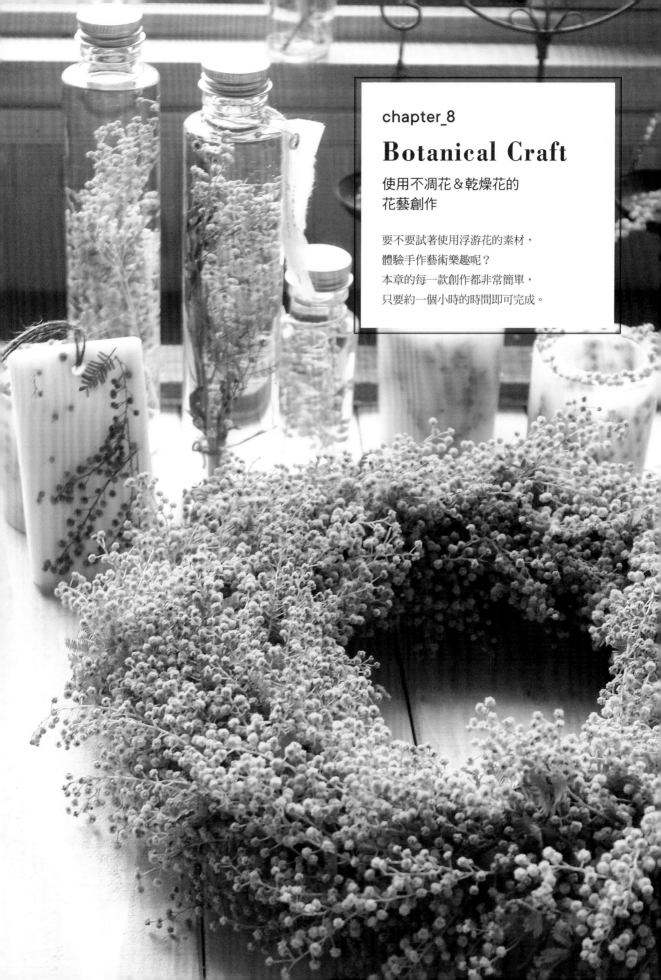

chapter_8

Botanical Craft

使用不凋花＆乾燥花的
花藝創作

要不要試著使用浮游花的素材，
體驗手作藝術樂趣呢？
本章的每一款創作都非常簡單，
只要約一個小時的時間即可完成。

將理科實驗中常見的培養皿當作容器所製作的凝膠蠟燭。凝膠的透明感別樹一格，不同於平常的側面視角，由上方看去的造型極具新意。

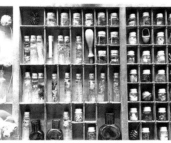

小瓶子裡的浮游花？其實全部都是以凝膠臘凝固製成的作品。並排置於活字印刷字母收納櫃內，裝飾在壁面上就像是系列收藏品。

使用浮游花素材的

手作藝術

1

宛如植物製成的果凍——植物香氛凝膠蠟燭

拿在手中試著晃動，會發現內層的凝膠臘質地相當Q彈，與使用礦物油製成的浮游花不同。這款作品不挑擺設的場所。

只要是透明具耐熱的容器，外形與尺寸皆可自由選擇，這點令人非常開心！

與浮游花一樣博得高人氣的凝膠蠟燭，兩者的共通點就是透明感。

但蠟燭有個問題，就是點燃後會隨著凝膠蠟的消耗，而使得置於其中的花材可能因此引火燃燒。在此介紹的則是不點燃，以陳列展示的方式享受凝膠蠟燭作品所帶來的視覺享受。

由於凝膠蠟燭是凝固的果凍狀質地，所以不小心弄倒也不需擔心。而且不像浮游花一樣要轉緊瓶蓋密封。

不挑擺設場所，隨處皆可呈現出自然風格的場景，亦是深具優異效果的室內裝飾品。

最大的魅力正是這樣的透明感！
由於是以凝膠蠟凝固而成，所以展示於牆面上也很安心。

STEP 4 配置素材

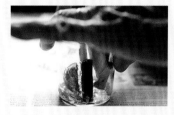

將素材正面朝向外側

沿著容器內側貼附素材。素材下半部依照步驟3的方式埋進凝膠蠟中。

STEP 5 倒入融解的凝膠蠟

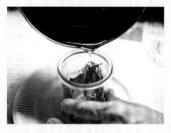

緩慢地倒入會讓產生氣泡的可能性降至最低

全部配置完成之後，盡量不要移動到素材，由容器上方緩慢地倒入凝膠蠟。

STEP 6 調整配置

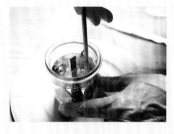

在凝固成型之前，儘速完成操作步驟

倒完凝膠蠟之後，在凝固成型之前作最後的調整。使用免洗筷等工具一點一點調整，讓素材配置比例達到平衡。

STEP 7 等待凝膠蠟凝固

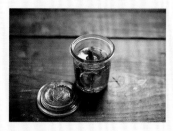

挑選一個平整的地方放置

凝固成型需要一段時間。雖然氣泡會自然消失，不過如果會在意，可使用噴燈燒灼表面使其消失。

材 料

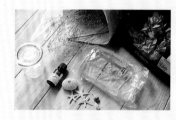

● 喜好的花材或水果素材……不凋花、乾燥花皆可。甚至貝殼等異素材也OK。● 凝膠蠟燭專用燭芯 ● 香氛精油 ● 耐熱玻璃容器

STEP 1 準備素材

 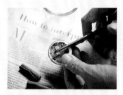

祕訣在於素材尺寸以不能觸到燭芯，大約是不會露出凝膠蠟外的大小為佳。

以花藝剪刀修剪素材。修剪時需考慮到素材貼於容器側面時，看起來是否漂亮。

STEP 2 融解凝膠蠟

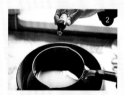 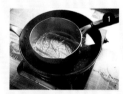

待凝膠蠟冷卻至70℃左右，加入10幾滴自己喜好的香氛精油，增添香氣。

將凝膠蠟放進鍋中，隔水加熱。一邊加熱一邊搖晃鍋子，使其充分融解。

STEP 3 倒入少許凝膠蠟待凝固成型

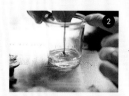

將燭芯修剪至與容器等高，再將燭芯插入凝膠蠟中央。

將融解的凝膠蠟倒至容器底部往上1cm的高度，待凝固成型。

以絕不失敗的簡單製作技巧
製作植物蠟燭

使用浮游花
素材的
手作藝術

2

佇立於一隅，並散發著古典氣息的白色蠟燭裡，各式花材通透可見。很適合用來取代餐桌的擺飾花朵，成為桌上主角。

也很推薦作成押花蠟燭

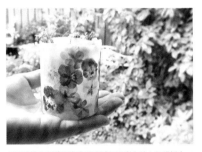

色彩繽紛的菫花漂亮地顯現於如同畫布的白色蠟燭上。

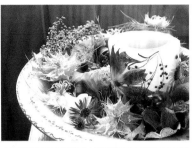

大朵聖誕玫瑰極具華麗感！只要將除去枯萎部分不用的庭園花朵，豐盛地裝飾在周圍即可。

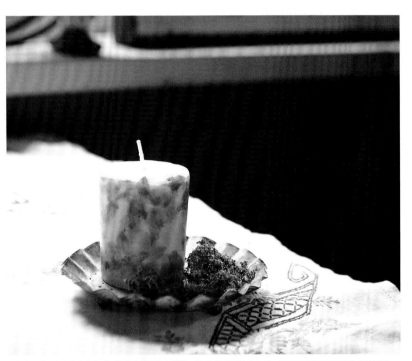

正如你所見，如此具有存在感！將數支蠟燭整合擺設，會更加強這樣的存在感。甚至能聽見賓客們的歡笑驚呼聲。

紮實的重量感
是植物蠟燭
最強大的魅力

與凝膠蠟燭的輕盈或透明感相比，植物蠟燭給人一種沉甸甸的重量感。正因為如此，時常被用來當作室內裝飾的物件，或餐桌的擺飾搭配。

不過，常常聽到很多人煩惱在製作過程中，花材總是往下沉積而無法按照自己所想的完成作品。在此將介紹簡單的方法，以防止這種情況發生。同時也可以避免花材引火燃燒，點燃蠟燭時比較放心。

除了乾燥花等立體花材，使用押花的效果也很漂亮。只要將押花配置於白色蠟燭表面，即能突顯花朵的存在感。

86

只要將蠟燭放置於中心，素材便不會下沉，
花朵也能漂亮地顯現在側面。

STEP 3　配置素材

 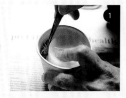

素材全部放入後的樣子。可隨個
人喜好決定素材之間是否需要有
點空隙。

將素材配置在紙杯周圍，同時按
壓使其密實。

材 料

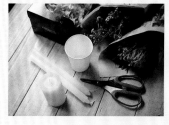

●喜好的花材……押
花、不凋花、乾燥花皆
可●一般的白色蠟燭2
至3支●放置在作品中
心部分的粗支蠟燭（直
徑粗細大約比紙杯略小
一點）●紙杯

STEP 4　倒入融蠟

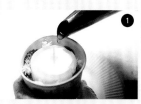

在紙杯下方放置一個盤
子，用來承接溢出的融
蠟。以畫圓方式慢慢地
將融蠟倒在杯內周圍。

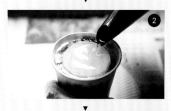

快倒滿融蠟時，杯內所
有材料會略為下沉。此
時，填滿因下沉而多出
來的部分是重點。

最後輕輕按壓紙杯，讓
空氣排出。待冷卻之後
即完成作品。

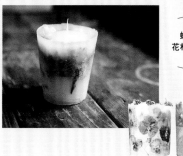

蠟燭表面的
花材通透可見！

STEP 1　融解蠟燭

 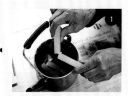

此時推薦使用煮水壺來融蠟，以
便於之後倒蠟。

隨意折斷白色蠟燭，隔水加熱融
解。

POINT

**絕不失敗的
最大祕訣
在於將蠟燭
放置於中心**

只要在紙杯中央放入粗
支蠟燭，就限縮了其他
素材的配置空間，因而
不易移動跑位。開始使
用的時候，先從中央的
蠟燭點燃。

STEP 2　準備材料

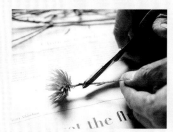

**乾燥花或
不凋花皆可**

將花材修剪成自己喜好
的大小。如果是比較有
分量的花朵，也可以削
切成一半。

在自然素材中
封入香氣的香氛蠟塊

可直接於蠟塊上配置素材

因此是一項容易發揮

設計創意的手作藝術

香氛蠟塊是以蠟燭原料的蠟塊，加入香氛精油增添香氣製作而成。到此之前所介紹的植物手作藝術，都是將素材封填於蠟中的作品，但是香氛

蠟塊則是將素材顯露在外，而且具有立體感。

使用石蠟或大豆蠟的作品是白色，若使用蜜蠟，就會如下圖中的作品一樣，呈現淺駝色。雖然這樣自然的色彩很漂亮，但也可以上色。上色顏料除了專用著色劑，能融於蠟液的蠟筆或口紅亦可。

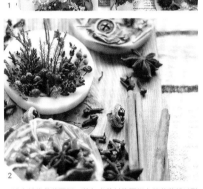

1 簡直就像草莓蛋糕！將各式花材像蛋糕上的草莓般地點綴在石蠟製成的底座上。2 作品主題是「香草與香料植物」。與基底香氛精油相互搭配出複雜的香氣多重奏。

由於是以硬化凝固的方式製成，所以可擺設也可吊掛。

除了石蠟之外，還有蜜蠟或大豆蠟等從植物提煉而來的蠟塊材料。

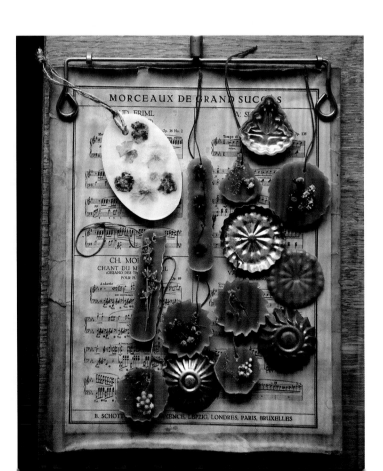

使用矽膠模具讓脫模變得簡單！
完成的作品亦可用來當作窗簾的流蘇裝飾

STEP 4　配置素材

素材配置完成後的樣子。一部分花材會自然下沉，此時蠟也開始凝固。

在凝固成型之前，儘速將素材配置完成。大型素材置於下方，比較能取得比例均衡的構圖。

POINT

趁蠟尚未硬化的時候，以牙籤微調花材位置！

蜜蠟一旦凝固，放在其中的素材當然就無法移動。若想調整配置，必須趁此時快速完成作業。

加上繩子作品就完成了！

蜜蠟凝固硬化之後即完成！可掛在門把或取代窗簾的流蘇綴飾，只要垂掛於空氣流通之處，自然就會飄散出香氣。

變化版本

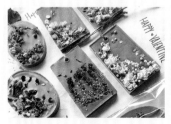

巧克力色的香氛蠟塊非常適合情人節！

以著色劑將蠟塊染成焦棕色，看起來就像是巧克力！若再增添巧克力的香味，絕對讓人信以為真。

材料

● 喜好的花材、花朵、水果、樹木果實等皆可 ●蠟塊（在此使用蜜蠟）適量 ●喜好的香氛精油 ●餅乾模具或專用的矽膠模具 ●若想吊掛，可準備麻繩等繩帶材料

STEP 1　備好素材

將模具視為邊框選擇作品造型並思考編排

一邊看著模具的造型一邊思考設計，再將素材修剪備用。

STEP 2　融解蜜蠟

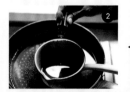

加入十數滴喜好的香氛精油。由於蜜蠟本身就帶有甜甜的香氣，因此添加精油時也需要考量到這點。

將蜜蠟隔水加熱融解。雖然比融解凝膠蠟需要更多的時間，但不妨放慢速度操作。

STEP 3　將融蠟倒入模具

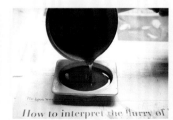

倒入的蜜蠟量要比模具邊框略低

蜜蠟融解之後，倒進模具裡。因為還要放花材，會讓蜜蠟表面升高，所以倒入的蜜蠟量大約比邊框略低一點點，接近倒滿的位置。

只要使用乾燥花素材
即可創作出多姿多彩的手工藝術品

製作乾燥花的最大優點，就是可以一邊裝飾一邊製作！
僅須融入室內擺設，成為其中的一部分，接著就交由風與時間，使植物徹底地乾燥。

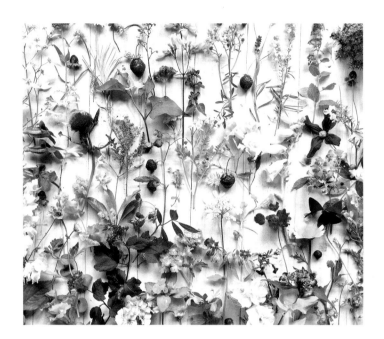

乾燥花是手作人的必需品

乾燥花擁有鮮花所缺少的魅力。首先，乾燥花能維持得比鮮花長久。再者，乾燥後的質感不僅深具魅力，同時還能應用在各式各樣的手作藝術上。

有著不同的變化作法，還可加進花圈等基本款手作中，乾燥花作為手藝創作素材之用的可能性堪稱是無限大。還能添加芳香精油，賦予香氣。

「所有的花皆能作成乾燥花。」這樣的說法並沒有錯。除了基本的「吊掛」方式，及方便簡單的「微波爐烘乾」，還有使用乾燥劑的方法。

以微波爐
簡單製作出乾燥花

❶ 將花朵放在烘焙料理紙上。
❷ 加熱約1分鐘後，觀察花朵大致的樣子。
❸ 如果仍舊有點濕潤感，再進一步加熱30秒。
❹ 花朵呈現脆脆的感覺時即完成。

※由於不小心就會焦掉，所以加熱時不要離開微波爐。完成之後請將花材放入有乾燥劑的瓶中保存。

在製作乾燥花的過程中
可活用這些待乾燥的花作為室內裝飾

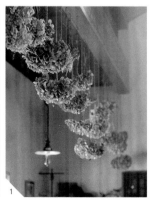

1 初夏是製作繡球乾燥花的季節。如果是使用修剪良好的花材，請留下花朵下方2至3節的新芽部分。2 製作方法的基本要點是倒掛於通風良好的地方。如果居住在大樓，可放置在冷氣空調附近。3 以鮮花製作的倒掛花束可直接保持原樣吊掛起來，等它變成乾燥花，再掛於玄關門後即可。

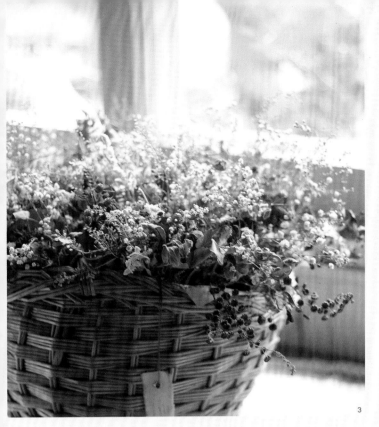

1 利用玻璃碗作出乾燥花的創意變化作品。放置一段時間後，可添加芳香精油作為室內薰香。2 在屋簷排水導溝型的不鏽鋼花盆上盛滿短莖的乾燥花材。可放於窗邊，或餐桌中央當成桌花。3 即使是相同的乾燥花，裝在籐籃時會散發一種質樸感。只需密實地塞入小花就非常有格調。

將乾燥花
玩出不同變化

獻給新嫁娘的
花圈式捧花

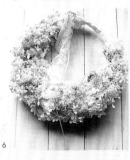

乾燥花圈

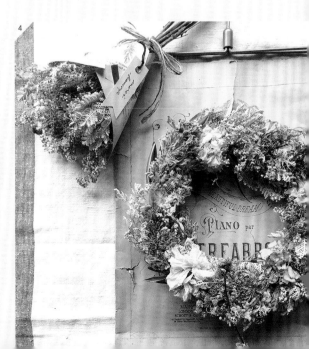

4 將數枝放置於冬季燒柴暖爐邊乾燥而成的乾燥花，作成色彩雅緻的花圈。再加上一束迷你花束。5 雅致配色的聖誕玫瑰花圈。為了不傷到大片的花瓣，可使用乾燥劑來製作乾燥花。6「以前幾乎沒有人會訂製乾燥花束，如今卻大受歡迎！」有手作職人如此說道。7 將公園或路邊發現的雜草、薺菜、天藍苜蓿作成乾燥花之後，再用來製作花圈。混合數種花材，展現華麗印象！

保存乾燥花時，
最需注意的就是濕氣！
不妨在保存容器內放置乾燥劑。
乾燥劑可在雜貨店或賣場購得。

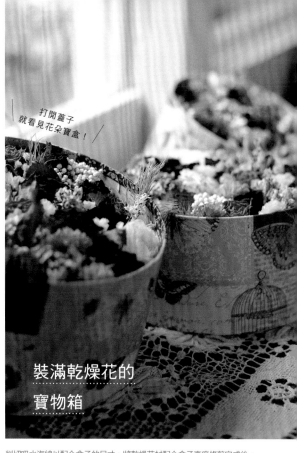

打開蓋子
就看見花朵寶盒！

裝滿乾燥花的
寶物箱

削切吸水海綿以配合盒子的尺寸。將乾燥花材配合盒子高度修剪完成後，
仔細地插入盒中。接著再滴上喜愛的芳香精油。

乾燥花製成的圓頂燈

以木工膠（以清水略為稀釋）在氣球表面貼上報紙碎片。
氣球底部留下直徑4至5cm的大小，不需貼滿。待木工膠
乾透之後，刺破氣球即完成燈罩的塑型。接著再以木工膠
將繡球花瓣黏貼於燈罩上。裡面加上LED燈座。

早春的小禮物！

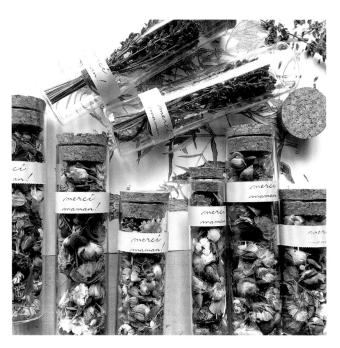

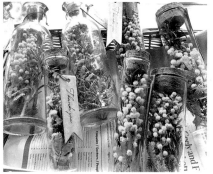

（上）將金合歡與迷迭香塞進小瓶子裡，作成小禮物。一打
開軟木塞蓋子，即淡淡地飄散出迷迭香的清爽香氣。（左）
在乾燥花材上滴入數滴喜好的複方芳香精油，輕輕混合之後
放進瓶子裡熟成，輕鬆完成室內薰香。

只需放入小瓶子裡！

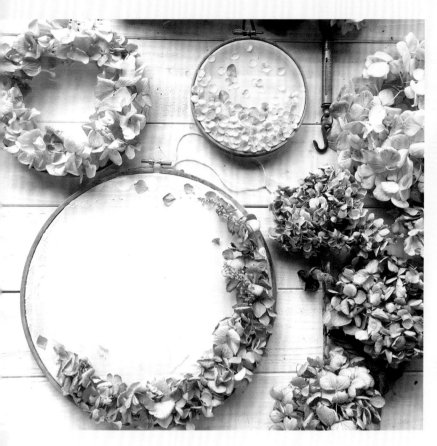

將裁剪成比刺繡框大3cm的布料夾入框中,多出來1cm布料內側以平針縫固定。配置乾燥花材,再以木工膠由下往上黏貼。

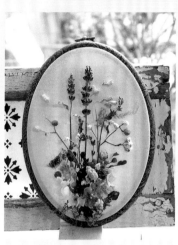

使用刺繡框的
植物藝術作品

作成香氛蠟塊乳霜

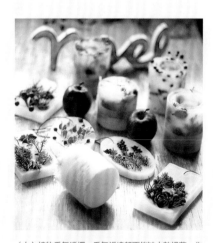

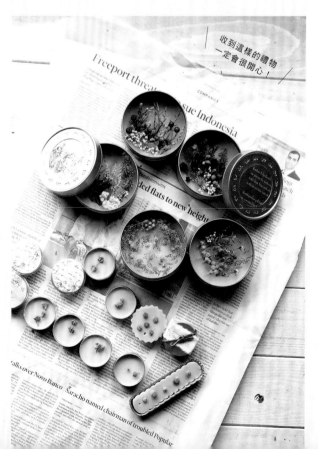

收到這樣的禮物一定會很開心!

(上)植物香氛蠟燭、香氛蠟塊都不能缺少乾燥花。作法請參照P.84。以紅綠配色作出聖誕節的應景作品。
(右)使用蜜蠟的香氛蠟塊(P.86)變化版。在隔水加熱融蠟時,將荷荷巴油與蜜蠟以1:1的比例混合,即可作成護手霜。護手霜則是以4:1的比例混合。

藉由貼紙風格
讓押花成為生動的手工藝術品

是否曾經為了暑假作業,將在山野或花園採摘而來的花朵作成押花呢?
請一定要運用以成熟品味挑選出的花材,製作具有原創性的作品!

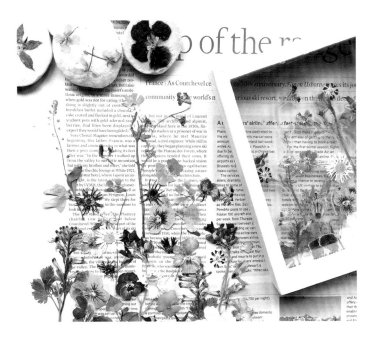

以家中就有的材料輕鬆製作

可沿用小時候曾經作過的方法來製作押花,不需要特別的資材也OK。

首先以能夠吸取水分的紙張(報紙亦可)將植物包夾於其中,並放上辭典等厚重的書籍施予重量,接著放置數日。

待植物變成扁平狀態且充分乾燥後即完成。

由於經過浮雕加工,表面凹凸的紙張會使花材留下壓痕,所以請避免使用這種紙張來製作押花。

僅是在英文報紙上再現花田,效果已非常漂亮!如果是食用花或香草植物,還能裝飾在餅乾上。

輕鬆製作押花的方法

❶在兩張紙巾上以鋪排方式放置花材。
❷其上再覆蓋兩張紙巾。
❸以報紙包夾步驟❷的花材,上方再以厚重的書本施予重壓。
❹靜靜放置1至2天。
❺將花材墊著紙巾取出,以熨斗慢慢地低溫熨燙,去除水分。

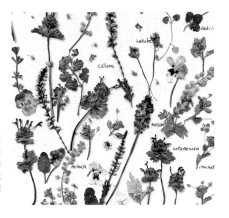

將庭園裡盛開的花朵與靜靜綻放花朵的野草製成押花。若是經過編排並寫上植物名稱後,就成了「我家的植物標本」!

因為平面,所以可以像貼紙般地編排設計。
例如:捧花風、原野感……隨著不同背景物,
像是外文書、樂譜、塑膠板,營造出迥異的風格,
這也是製作過程中令人感到有趣之處。

押花
裝飾的留言板

將各式各樣的香草植物製成押花。只需貼附在舊樂譜上，呈現出舞動感，即完成如此時尚的室內裝飾品。

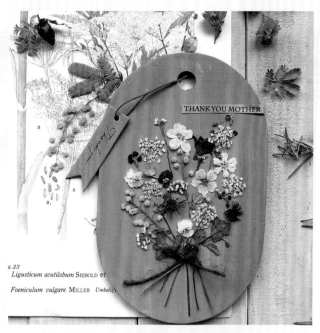

以壓克力顏料替木製調色盤上色。待顏料乾透，塗上防護漆並整合底漆顏料。使用押花接著劑將押花黏貼在調色盤上，待接著劑乾透再噴上霧面壓克力顏料噴膠。

將香草植物
貼在樂譜上

以加熱後的美髮電棒貼在蠟燭側面壓一下之後貼上押花，接著再塗上一層薄蠟。香氛蠟塊的材料與作法請參照P.88。

藝術相框

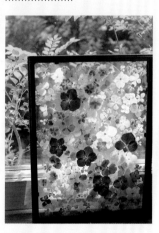

準備如圖以兩片玻璃包夾照片的相框。花朵背面塗上木工膠，以牙籤等工具將花朵逐一貼於一片玻璃上。待木工膠充分變乾之後，再換另一片玻璃包夾貼好的押花。擺設時請避開陽光直射處。

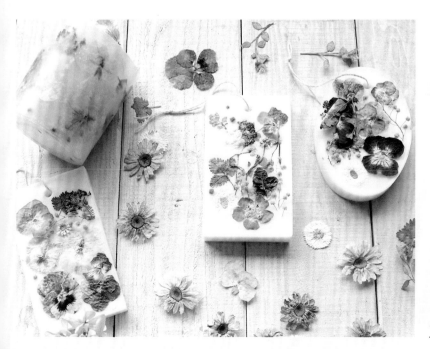

香氛蠟塊＆蠟燭

95

逐漸褪色的
浮游花作品

雖然浮游花具有保存效果，不過隨著時間流逝，
花朵與葉子的顏色也會慢慢地褪去，這亦是浮游花的魅力之一。

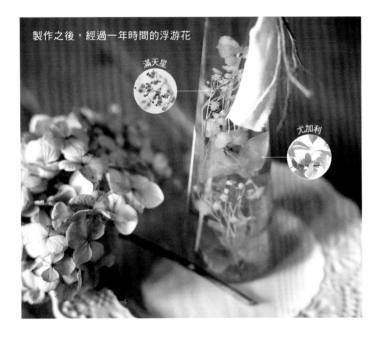

製作之後，經過一年時間的浮游花

滿天星

尤加利

愛上變化的花姿

　　浮游花的熱潮興起不過幾年，因此隨著時間流逝會呈現什麼變化，一切尚不明確，目前只知道花材會褪色。這次介紹的是經過一年時間的作品。而為了了解乾燥花材褪色狀況，在此也準備乾燥花花圈當作範例參考。

原為淡綠色尤加利葉，顏色像是完全被抽離。原本是象牙白的滿天星則幾乎感受不到變化。

褪色之後，
飄散著古董氛圍的浮游花
也極具迷人魅力，
是無法在商店購得的無價之物。
請好好享受經過歲月洗禮後的姿態變化樂趣！

這也是經過一年之後的作品

一年後的花圈

剛製作完成的花圈

看到同一個花圈，前後變化可說是一目瞭然。顏色褪去之後，整體色澤的感覺顯得更融合。

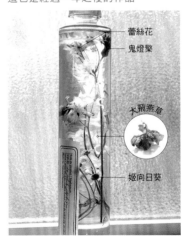

蕾絲花
鬼燈檠
大飛燕草
姬向日葵

藍色的大飛燕草與粉紅色的鬼燈檠保有部分的顏色。姬向日葵的黃色花瓣則完全褪去色彩。

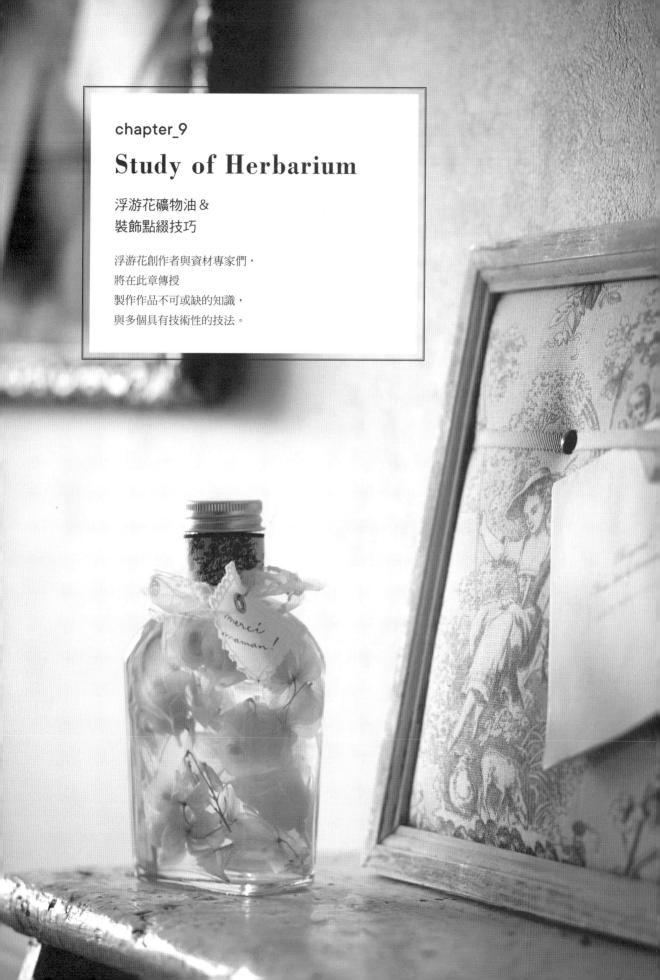

chapter_9

Study of Herbarium

浮游花礦物油 &
裝飾點綴技巧

浮游花創作者與資材專家們，
將在此章傳授
製作作品不可或缺的知識，
與多個具有技術性的技法。

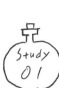

Study
01

〔 學習浮游花的相關知識 〕

浮游花＆植物學歷史

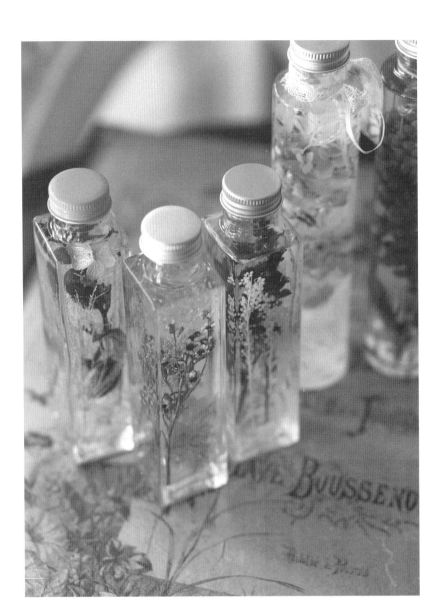

雖然浮游花作為時尚的室內擺飾物件，而具有高人氣，但原本是被當作研究資料。

堅守原有的
「浸液標本」基礎
所製作的植物工藝

浮游花是「植物標本」。在學術文獻資料中，特別指的是「浸液標本」，不過卻不像同屬標本的押花那麼廣為人知。昭和52年發行的《植物的觀察與標本製作方法》（New Science社出版）一書裡，有「保存液中含有70%酒精」、「液體不能倒滿至瓶口，植物不能露於保存液表面」、「為防止保存液蒸發必須密封」等敘述。

本書以此標本製作方式為基礎，思考利用市售的浮游花專用礦物油來創作植物藝術。

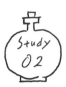

（學習浮游花的相關知識）

充分了解浮游花使用的礦物油

浮游花最大的特色是「使用礦物油」。

如果充分理解礦物油特性，

便能更加擴展浮游花創作的樂趣。

一起來了解「石蠟油」與「矽膠油」各自的特性

現今，用於浮游花創作的市售油品大致上可分為「石蠟油」（礦物油）及「矽膠油」。一般來說，兩者都是無色透明且無味的液體。

「石蠟油」又稱為「白油」（White Oil），也用來作為精密機器的潤滑油或化妝品原料。

尚有用來當作外用藥基底劑或浣腸劑的「藥用石蠟油」，這是比較安全的礦物油。

這種油也有缺點，只要溫度冷到接近0℃，油質會開始混濁變白。居住在較為寒冷地區的創作者，在製作浮游花時必須多加注意。※暫時呈現白濁的狀態，但溫度升至常溫時，會恢復成透明狀。

由於黏度為350或70燃點會變低，所以在日本的消防法規上被列為危險物品。儲存於倉庫的數量若大於1200公升，必須向地方政府相關單位申報。

舉辦手作市集等大規模活動的展場或百貨公司展覽廳，也必須申請可攜帶危險物品的許可證，相當麻煩。

就這點來看，黏度380不算是危險物品，因此價格比較便宜。是許多喜歡用石蠟油的創作者推薦的浮游花專用油。

而「矽膠油」以作為潤滑油或鍍膜劑而知名。溫度低到負40℃時不會混濁變白，所以住在寒冷區域的創作者也能安心使用。只是相比於石蠟油，矽膠油的價格比較高。

若不清楚自己家裡的油是哪一種，不妨取一些油倒入小瓶子裡，冷凍一晚之後，混濁變白的是石蠟油，透明的則是矽膠油，以此來判別。

矽膠油　石蠟油

以經過油溶染色上色的素材製作而成的浮游花，三天後的狀態。使用石蠟油的作品，可以看得出來素材褪色狀況明顯。

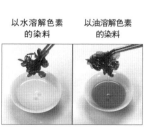

以水溶解色素的染料　以油溶解色素的染料

使用顏料當作著色劑（顏色覆蓋在素材上），或油溶的染料（素材本身被染料染色）替素材上色，比較容易褪色。

浮游花實驗室

Herbarium Laboratory

熟悉浮游花礦物油的使用方法之後
便可安全且順手地創作

清爽、黏膩……

礦物油具有不同的黏度

請依照個人喜好選用

選擇礦物油時最重要的要素是「黏度」。以常溫時作為標準，大致上70＝沙拉油、100＝橄欖油、350或380＝楓糖漿、1000＝蓖麻油。沒有「哪種花適合哪一個黏度」的限制，請隨個人喜好決定。不過，溫度變低時黏度會提高。

● 黏度低

· 因為油質清爽，所以很容易注入瓶中，立刻就能倒滿。

· 倒入礦物油後，搖晃瓶身，瓶內的花材會移動。

· 製作過程中花材容易移動跑位，所以必須要知道一點訣竅。

● 黏度高

· 黏度如果越高，倒滿瓶子所需的時間就越久。

· 搖晃瓶身，瓶內的花材幾乎不太移動。

· 花材不易移動，因此比較容易實現腦中所想的構圖設計。

· 移動、運送作品時，經常因震動而使作品編排配置亂掉，所以適用圓形瓶。

● 不可以用於油燈，請使用油燈專用油

矽膠油因為其特性，所以無法點燃。高黏度的石蠟油則是因為燈芯無法吸收。雖然低黏度型的油可以點燃，但容易使火焰變大並產生黑煙。因此，油燈最好還是使用蠟燭專用油。

謹守4個

浮游花礦物油的
「不可以」原則

● 不可以混合矽膠油與石蠟油

一旦混合兩種油，油會混濁變白，而且無法回復原狀。放入以石蠟固定的不凋花也會使油質變濁。

● 油不可以倒至接近全滿

請參照以下的實驗，即一目瞭然。特別是前端較細的瓶子更容易發生問題。

● 不可以直接倒掉排放至下水道

請以食用油的處理方式清理。詳細請參照下方示範。

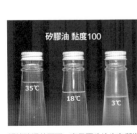

矽膠油 黏度100

35℃　18℃　3℃

根據油溫的不同，容量百分比也有所增減。以正中央的18℃為基準，3℃時會收縮，35℃時會膨脹。所以要避免倒滿油，並轉緊瓶蓋密封。

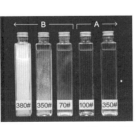

B　A

380#　350#　70#　100#　350#

-10℃時的實驗。A的2支瓶子是矽膠油黏度350與100，看起來沒有混濁變白。B是石蠟油。黏度越高油質越白濁。

-18℃　18℃

石蠟油在低溫時會變混濁。特別是黏度380，所以要多加注意。油的濁點與流動點可透過「SDS」（即材料安全性數據表，請參照P.103）檢視確認。

矽膠油&石蠟油的比較表

	矽膠油			石蠟油		
適合享受浮游花樂趣的場合	在店面與網站上販售			在展示會或手作市集販售	在自家製作、裝飾、在教室使用	
價格	較高			較低		
清理方式	可燃物（一般中性洗劑不易清洗）			可燃物（一般中性洗劑容易清洗）		
黏度 數字越大黏度越高	相當於1000（超高黏度）	相當於350（高黏度）	相當於100（低黏度）	380#（高黏度）	350#（高黏度）	70#（低黏度）
危險物品／非危險物品 ·大量儲存時必須向地方政府單位申報 ·大量人數聚集的場所也必須申請攜入許可	非危險物品	非危險物品	非危險物品	非危險物品	危險物品（第四類第四石油類）	危險物品（第四類第四石油類）
閃燃點 油所產生的可燃性氣體著火的最低溫度 ×自然著火的溫度	300℃以上	300℃以上	300℃以上	250℃以上	220℃	200℃
密度 水為1.0 數字越少素材越容易浮起	0.970	0.970	0.965	0.873	0.880	0.850
濁點（流動點） ·濁點……開始混濁變白的溫度 ·流動點……開始凝固的溫度	−40℃（−50℃以下）	−40℃（−50℃以下）	−40℃（−51℃以下）	0℃前後（−9℃）	−10℃前後（−21℃）	−10℃前後（−24℃）

礦物油的清理方式

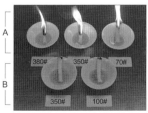

以石蠟油（A）與矽膠油（B）作為燈芯的燈飾實驗。石蠟油雖然可以點燃，但因為火焰不穩定，所以並不推薦用在燈飾上。

不要的礦物油以紙吸取之後，使用專用凝固劑凝固處理。不過矽膠油比較不容易凝固。

以紙擦拭去油，往往會殘餘油膜。如果有專用墊就不用擔心。特別是瓶口，為了防止油液外露，要充分擦拭乾淨。

家用中性清潔劑可以清除石蠟油。不過用於矽膠油則難以清洗乾淨，所以推薦使用專用清潔劑。

※P.99至P.100的資訊與圖片是由山桂產業株式會社提供。

Study
03

〔 學習浮游花的相關知識 〕

解答浮游花礦物油的常見問題

掌握浮游花礦物油的相關知識之後，疑問也隨之湧現。

在此請到代理浮游花礦物油的山桂產業株式會社來解答問題。

Q 為何不能使用鮮花來製作呢？

A 鮮花會有腐敗或發霉的問題。

乾燥花或以乾燥劑製成的押花、不凋花等，不管是哪種花材，都是充分乾燥後再來作成浮游花。圖中是將風信子製成乾燥花材的過程。

即使只殘餘少許水分花材也會腐敗，同時亦是造成發霉的原因。

Q 曾經看過沒有密封的浮游花作品，這對礦物油而言會有影響嗎？

A 最需要擔心的是礦物油外溢。

首先要擔心的是礦物油外溢。雖然石蠟油可以家用清潔劑清理乾淨，但矽膠油可就沒辦法這麼簡單清除。特別是若矽膠油滲入布料或地毯，一定要使用專用清潔劑才能去除。所以一定要注意擺放的場所。

而且油液表面外露，有可能會因為灰塵或水分使礦物油劣化。

Q 浮游花礦物油可以染色嗎？

A 石蠟油可以染色。

在P.99的實驗中，各位已經看到石蠟油很容易溶解一些花材上的著色劑。不過，如果是使用水性染料的花材，因為油不溶於水的特性，花材反而不會褪色。從這些情況看來，不妨試著將油性染料當作礦物油染色劑。而實際染色時，將礦物油略微加溫後，會比較容易與染料相溶。

但是矽膠油因為其特性難以均勻染色，所以不推薦。

Q 想在網路上販售浮游花作品，不過寄送時需要「SDS」文件嗎？

A 以防萬一，還是要和貨運公司確認。

所謂的「SDS」，是「Safety Data Sheet」，材料安全性數據表。是將材料的安全性以書面文件方式證明，在販售與運送油類製品時，如果被要求提供也不是少見的事。

「SDS」文件上會寫明運送過程中要注意的事項。例如：「運送過程的注意事項……不屬於國際航空運輸協會IATA明列的危險物品」等。

將浮游花作品帶上飛機或船舶時，如果提出已使用油品的「SDS」，即可證明不是危險物品。但即使如此，有時仍然會被航空公司列為違禁物而拒絕運送。所以務必要和各家貨運公司詢問清楚。

本公司的作法是將「SDS」公開放在官網。若販售店鋪或製造商的資訊不足，也可以要求提供。

燈泡形等圓形瓶子，也有可能無法呈現出原本的設計。此時高黏度的礦物油可以協助解決這個問題。

陶瓷製蕾絲是專門為浮游花開發的產品。

Q 可以自行調整礦物油的黏度嗎？

A 如要自行調整，請使用同一種油來混合嘗試。

以本公司的顧客來說，有人是「將矽膠油黏度1000與100等量混合後，會變成黏度接近500」，也有人則是「以70與350的石蠟油來混合調整出自己偏好使用的黏度」。實際上挑戰自行調整黏度的人非常多，但必須是在使用同一種油的前提下，各位不妨嘗試看看。

而也有使用黏度1000的人認為「對圓形瓶子來說是最好用的黏度」。由此可見，使用各種黏度的礦物油，創作的可能性也因此更加開闊。

Q 放入塑膠、金屬、玻璃等材質也沒問題嗎？

A 不是完全沒問題，也有過變質的例子。

因為不曾想過要在礦物油中放入塑膠或玻璃等素材，所以不是很清楚實際情況。

根據一般的想法，無機物應該沒有問題，但若是有機物很難不產生變化。

以矽膠油來說，從製造廠商的資料得知，塑膠材質曾經發生重量與容量的變化，鐵或銅則有變色的情況。因此除了專為浮游花設計開發的素材之外，其他種類的素材則無法保證沒有問題。

Technic 01

〔浮游花的技法〕

想要創作奇幻風格的 浮游花燈飾時⋯⋯⋯

喜歡植物的人
大多也是燈飾或蠟燭的愛好者。
請嘗試這件兼具兩者的手作藝術吧！

不適用浮游花礦物油
請使用燈飾或蠟燭
專用的油品

如P.101解說的內容所述，用
於浮游花創作的礦物油不適合浮游
花燈飾。請準備酒精燈飾或蠟燭專
用的油品。

雖然也有專用瓶與燈芯的套
裝組合，如果是用在液態蠟燭的燈
芯，選擇一般的瓶子也沒問題。但
為了以防萬一，還是挑選安定性佳
的樣式較好。

必須謹記的是，油會隨著點燃
蠟燭而減少。油一旦減少，裡面的
花材配置也會因此崩解，多次補油
也會讓素材移動，因此請避免細緻
的編排配置。

作法

① 將素材比對放入瓶內後的大
小之後，修剪備用。

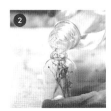

② 將步驟1的花材放入容器
中，接著倒入專用油。

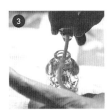

③ 配置燈飾的燈芯，檢查油是
否會外漏。

〔浮游花的技法〕

添加時尚點綴小物！
裝飾浮游花作品

雖然完成品已經很漂亮，但不妨再多加點裝飾吧！本篇介紹的裝飾技巧都相當簡單。

瞬間就讓作品倍增迷人魅力

裝飾整個瓶身、瓶口只要一個步驟

勞心勞力特地配置好的花材如果被遮蔽，未免太可惜！裝飾浮游花時，最大的重點在於不能過於遮蔽瓶中的景色。

在此推薦有限度的裝飾。不管是貼貼紙，還是在瓶頸部分掛上流蘇，只要一、兩個裝飾相互搭配即可。

過度花俏的裝飾，會令人不知道該從何欣賞，最後不僅看不清瓶中的花材配置，也降低了作品水準。

[加掛] 在瓶頸部分加上標籤牌或掛上流蘇即完成。	[黏貼] 在瓶子側面貼上貼紙，或瓶蓋加上封緘紙。
[吊掛] 接受陽光照射的話，即變成折射光線的裝飾品（Suncatcher）。	[裝入] 只要裝入現成的鳥籠中就完成裝飾。效果請見P.107。

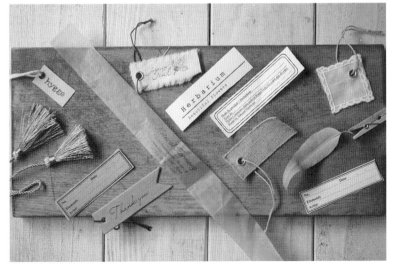

光是標籤牌，就有市售紙製、以厚紙裁剪而成的自製品、以打孔器在布料邊緣打孔、使用樹葉來製作等，各式各樣的作法。廣受歡迎的流蘇裝飾也一定要嘗試使用看看喔！

Technic 02

添加時尚點綴小物！裝飾浮游花作品

喜愛的印章或少許的緞帶餘料、外文書頁紙片……無論是哪一種剩餘材料都能可愛變身！

以原創緞帶點綴於瓶頸

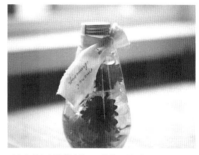

以印章蓋印在緞帶邊緣，再將蓋印的圖樣露出，綁在瓶頸的部分即完成。

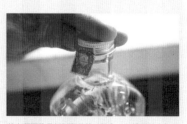

將老郵票像是封緘瓶蓋般地貼上，可挑選符合作品風格的郵票。

以紙品作出古董風格

①
影印舊書。將書頁像是裂開一樣地撕破。

▼

②
準備紅棕色壓克力顏料，以少量的水稀釋。

▼

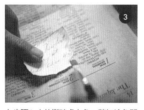
③
在步驟1中的撕破處上色，稍加塗色即可。

▼

④
步驟3中上色的部分乾透之前，以面紙略為擦掉一點顏料。

⑤
將蝶古巴特膠水或多用途接著劑稀釋後備用。

▼

⑥
將紙片翻到背面，整體塗滿蝶古巴特膠水。

▼

⑦
在喜好的位置貼上步驟6的紙片，黏貼時要排除空氣使其平整。

▼

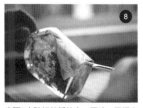
⑧
步驟7中貼好的紙片上，再塗一層蝶古巴特膠水，形成保護膜。

妙用讓瓶中景色
更加突出的點綴重點。
絕對是送禮時的首選品！

貼上貼紙

以封緘紙
營造復古印象

封緘指的是以紙封口。
不一定要專用紙，只要
是膠帶式的紙品即可。

以採集標本用的
標籤紙打造出學院感

特別適合縱長形瓶子！
標籤貼紙當然也可以。

以流蘇點綴裝飾

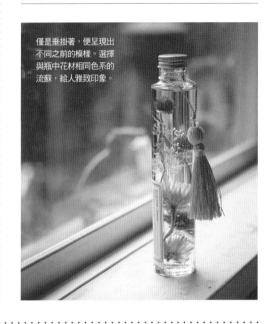

僅是垂掛著，便呈現出
不同之前的模樣。選擇
與瓶中花材相同色系的
流蘇，給人雅致印象。

裝入鳥籠中

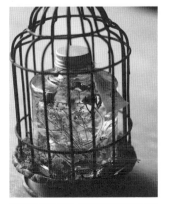

直接作為禮物亦可，吊掛時則營造出漂亮的
場景。

搖曳的吊掛飾品

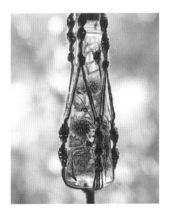

以Macrame花邊結吊掛包覆瓶子作成搖
曳的掛飾，並排吊掛也非常可愛。

尤加利葉的標籤吊牌

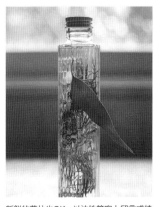

新鮮的葉片也OK。以油性筆寫上留言或植
物名。

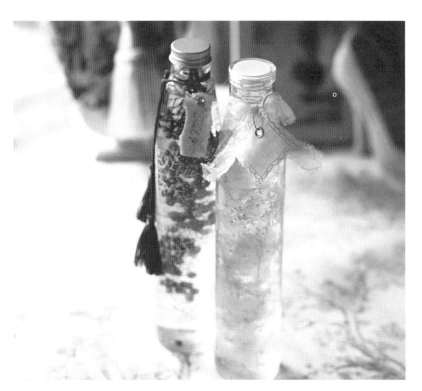

將玻璃用的裝飾貼紙，或具有通透感的尼龍布料放進瓶中的浮游花作品。以雪結晶創造冬季印象。

〔浮游花的技法〕

Technic 03

在瓶身花一點巧思 演繹浪漫氣氛！

在瓶身上玩裝飾！
時而雅致，偶爾華麗，
試著讓植物更加突顯。

在輕透狀態下
大膽地加入「隱約可見」
「遮蔽」等手法

使用透明瓶子來創作浮游花是一般常見的作法。但這次介紹的技法，在某種意義上可說是反其道而行。或許這樣會讓人覺得破壞了作品世界觀，但不妨也注意因此帶來的加倍效果。

中即完成。P. 3 左上與 P. 27 的作品皆使用這種技法。

不過，有一點雖然理所當然，但仍需注意的是裝飾不能完全遮蔽瓶內的造景。看不見礦物油中的花朵之美，反而徒增干擾。只要作到「隱約可看透瓶子另一側」或「一部分難以看見」的程度就很有效果。

只需將素材貼在瓶外、放進瓶

大膽選用低彩度花材，與放進瓶中的彩繪玻璃貼紙的華麗感形成對比。

裝飾玻璃用的貼紙
或彩繪玻璃貼紙、
尼龍製網紗⋯⋯
只要是讓瓶內
通透可見的素材都OK

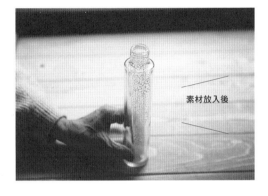

素材放入後

How to make

材 料

貼於玻璃窗的貼紙或彩
繪玻璃貼紙。若使用布
料，請避免棉質等天然
素材，選擇尼龍製網紗
或歐根紗皆可。

STEP 3 鋪展素材

如果是網紗或歐根紗，則使用鑷
子另一邊，不需夾拉即可漂亮地
鋪展開來。

使用鑷子的尖端將素材鋪展在瓶
子內側，而且需與瓶身剛好貼
合。

STEP 1 裁剪要放入瓶中的素材

接著決定寬度。將步驟1的素材
捲在瓶子外側，再按照喜好的寬
度裁剪掉多餘部分，不一定要捲
好捲滿。

首先，將素材配合瓶子高度裁
剪。如果圖案有方向之分，請充
分確認該朝向哪一邊。

FINISH 完成

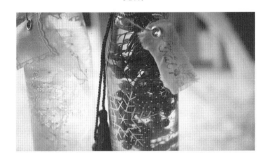

STEP 2 將素材放進瓶中

將捲成圓筒狀的素材從瓶口放
入。在此要注意的是與將花材深
置到底的作法不同，這個步驟不
需鑷子。素材能夠放到瓶底即
可。

將裁剪好的素材捲成直徑能放進
瓶口的圓筒狀，素材正面朝向外
側。

| 花之道 | 69

初學者ok・美麗浮游花設計手帖
親手作65款不凋花✕乾燥花植物標本&香氛蠟

| 作　　　　者／主婦與生活社

譯　　　　者／Miro

發　行　人／詹慶和

總　編　輯／蔡麗玲

執 行 編 輯／劉蕙寧

編　　　　輯／蔡毓玲・黃璟安・陳姿伶・陳昕儀

執 行 美 術／周盈汝

美 術 編 輯／陳麗娜・韓欣恬

內 頁 排 版／周盈汝

出　版　者／噴泉文化館

發　行　者／悅智文化事業有限公司

郵政劃撥帳號／19452608

戶　　　　名／悅智文化事業有限公司

地　　　　址／新北市板橋區板新路 206 號 3 樓

電　　　　話／ (02)8952-4078

傳　　　　真／ (02)8952-4084

網　　　　址／ www.elegantbooks.com.tw

電 子 信 箱／ elegant.books@msa.hinet.net

國家圖書館出版品預行編目資料

初學者ok・美麗浮游花設計手帖：親手作 65
款不凋花 x 乾燥花植物標本＆香氛蠟 / 主婦與
生活社授權；Miro 譯 . -- 初版 . – 新北市：噴泉
文化館出版, 2019.10
　面；　公分 . -- (花之道；69)
ISBN 978-986-98112-1-7(平裝)
1. 花藝

971　　　　　　　　　　108016419

2019 年 10 月初版一刷　定價 350 元

經銷／易可數位行銷股份有限公司
地址／新北市新店區寶橋路 235 巷 6 弄 3 號 5 樓
電話／ (02)8911-0825
傳真／ (02)8911-0801

staff

製作／河村ゆかり
攝影／伊東俊介　高津祐子
設計／川村よしえ（otome-grah.）
校閱／河野久美子